優雅阿伯
的
街頭內心戲

圖·文──秋榮大

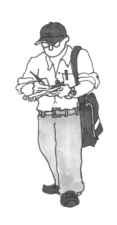

日常，原來非理所當然

王傑 專業畫家

　　還記得數年前在臉書上，初見鄭先生的大作時，感覺是複雜的！那是一種需要細細釐清的感受。首先會吸引我目光的，肯定是我們重手繪的這一代人，日夜磨練才會有的手感，這感覺在作品中展現無遺。一種古典、注重比例以及線條抑揚頓挫表現的執著充斥著畫面。最驚人的是構圖之精采以及色彩之簡練，這又是我所意料不到甚至不能理解的。老實說構圖老練無比是令人驚嘆，但是使用或是慣用麥克筆上色實在出奇得令人費思量。

　　但原來我在鄭先生的作品中所感受到的這一切，都有一段人生故事餵養著（比如他建築師的身分與麥克筆技巧的關聯），而這又適足以證明為何一樣平凡的市井，會在鄭先生的手下出落得如此靈動。當然更不用說那股說不上來的男性氣質，一種帶著微微灰色調的氣氛，很有可能這都是畫家本身性格真誠表露的狀態，我幾乎可以肯定畫家所擁有的，是一個老派溫柔且善於觀察的靈魂。老實說，這一切，在這個時代已經少見。

　　一個固定節奏，或者是旋律，是鄭先生作品的基調，那是一種急不得又慢不來的頻率，充斥在畫作的每一個角落；它傳遞著一種冷眼熱心的態度，沒那麼熱切而距離又保持得剛剛好，就像是一雙帶著你我去靜觀這個城市的眼睛，享受這種視點是我們同時代人的特權，老實說，這一切並不是那麼地理所當然的，感謝鄭老師，感謝您的作品。

隨性寫生，快樂創作

陳文盛 國立陽明大學榮譽教授、《速寫·台北》共創社人

鄭秋榮老師五年多前加入我們的《速寫·台北》社團，帶來他精采的本土建築寫生。他的畫充滿人文氣息，徹底發揮我們提倡的「生活寫生」精神。那時候我就邀請他在大同大學的志生館進行一場社團寫生講座，分享他的心得。

鄭老師形容他的速寫日誌是「隨機走，隨性畫，隨意寫」。他和我們很多速寫人一樣，大多在街頭站著畫，不用畫架，不打草稿，直接下筆。他堅實的建築繪圖基礎，讓他處理建築和街道的透視比例得心應手，有很棒的三度空間感，卻不流於炫技、不渲染誇張。他畫建築物常常沒有一條筆直的線條，顏色也只是低調樸素的淡彩，非常舒服。

鄭老師速寫時帶很簡單的工具：筆、紙和小盒水彩。他叮嚀大家還要帶著快樂心情來寫生。難怪這本畫冊處處盈溢著他寫生的快樂。此外書中還展現他鮮為人知的文學涵養和幽默風趣，偶爾還點綴打油詩。他甚至讓圖中的人物，以及路邊的物件彼此對話，譬如公廁中男人之間的悄悄話，還有「綠兄」和「紅兄」郵筒和公共電話的懷舊聊天都令人絕倒。

這是一本帶給你微笑、鄉情、美感的畫書。

跟著這本書關心環境，一起畫畫

張柏舟 前國立台灣師範大學設計研究所教授兼所長

第一次看到鄭秋榮教授的速寫作品是在 2013 年時，他在大同大學的志生紀念館展出他一系列台北老建築速寫的「繪畫作品」。我所謂的「繪畫作品」是因為不是建築圖，而是畫意十足的街道建築寫生速寫畫，本以為鄭教授是專業建築師，應當是相當理性的結構線稿，但讓我驚異的是每一幅都是城市速寫趣味性的記錄。通常城市速寫是以簡單的繪畫工具，將所見的都市街景以最直接的美感表現畫在紙上，並且可以分享給大家認識城市環境的一種繪畫作品。

這次鄭教授將此類手繪作品彙整為一冊《優雅阿伯的街頭內心戲》，從巷弄的小街景到大街上各種複雜的店面及充斥在都市的物件、從路邊的人物到商店內顧客人物的精密描繪，都顯示了鄭教授能以其敏銳的視覺眼光，透過手繪速寫精采的呈現在畫面上。這些作品也可以看出他手繪速寫能力的特色，例如具有感性線條的靈活運用，無論勾勒或平直描寫都相當有人性化的感覺。其次，畫面構成的趣味性，顯示都市場景中時代變遷的造型變化，這些都是常被忽視的繪畫性美感。以及活潑而動態十足的人物速寫，讓欣賞者有如置身於相同空間自我的存在。

鄭教授的作品不僅可以讓讀者欣賞、觀摩，最重要的是要讓大眾對自己周圍環境的人、時、事、地、物多點關心。此外不論從事於繪畫、設計，或喜歡寫生、速寫學習的讀者，想學習繪畫中的線條、都市情境的構圖或表現技法，這正是一本極適當的範本參考書。高興知悉好友鄭教授將出版此書，特在此加以推薦，「好書大家看，跟著此書一起走走看看來關心環境，也可以一起畫畫！」

旁觀與聆聽

黎忠榮 (leoli) 城市速寫家

翻開這本書的圖稿時，我就知道，我的嘴角一定會失守了！

鄭氏幽默真的有他獨到的地方，不論有沒有生命，他老大都能讓她鮮活起來。擬人化的電話筒對著郵筒抱怨自己成了垃圾桶，而機車和汽車說著主人今天的行程，彷彿玩具總動員一樣，它們只是不讓人類知道它們曾「活」過而已，但躲不過鄭大哥的眼睛，一一現形！

看鄭大哥的圖文，常常會想，不知道是因畫而配圖？還是因為看了現場，腦中聽到他們的對話？鄭大哥的觀察帶出的就是速寫人的常態──旁觀與聆聽。

他常常靜靜地窩據一角，入定般地進入自己的自閉空間；或像看劇一樣的欣賞老屋，也順道看著人和人的互動；物和物的對話，既旁觀也聆聽。有時鄭大哥還會將自己畫畫的手也畫進圖裡，更有大家一起來說話的臨場感。

「在你的速寫本裡留下身影的，只是當下的邂逅，或許彼此不會再有交集，當闔上速寫和家族相簿並列在書架上，再想想，陌生的他們不也像我的親人般被珍視和對待。」這是鄭大哥對待自己作品的態度，像家人一樣珍視與對待。

「幽默地看待日常，用筆快速記錄周遭」我想這是優雅阿伯要傳達的訊息。

大隱隱於市的速寫者

劉旭恭 繪本作家

閱讀秋榮的作品有一種笑看人生的味道，不論是街頭巷尾的速寫、幽默風趣的生活雜記、充滿情感的兒時回憶，或者天馬行空的奇思亂想，總讓繪本班的同學驚豔不已。

每週三下午的繪本班，秋榮會帶著他的作品前來和我們分享，這位滿頭白髮的大哥，總是不疾不徐地述說著他的故事，各種對於生活風景和芸芸眾生的觀察，有時帶著自嘲的口吻，像是一位大隱隱於市的大俠，不經意的露了一手，卻又毫不在意，感覺稀鬆平常。

我非常喜歡秋榮的真誠坦率，面對同學們的提問，他總是毫不保留的傾囊相授，有如一位溫柔敦厚的長者諄諄教誨，非常溫暖。

我們有幸能閱讀秋榮的文筆和圖畫，真摯而動人，他在後記裡描寫與父親、大哥間的情誼，讓人動容不已。那些聽他娓娓道來的故事時光，是如此的珍貴又平凡，我想自己永遠不會忘記的。

如童話故事般的大人世界

顧兆仁 玄奘大學「藝術設計學院」前院長

鄭秋榮老師生長於四〇年代台灣中部小鎮，由於篤實勤奮的個性加上好學不輟，一路奮發向上，台中一中畢業後，從中原建築到出國專攻深造，成為著名的建築大師，這歷程讓人欽佩。數十年來鄭大師早已練就一手穩定中帶著抖動趣味的獨特線繪風格，不疾不徐的線條不但飽含空間動線、透視原理與構圖美學，而那些井然有序的物件元素，如路燈、車輛、樹木、人物、肢體等，遠近的比例安排，都能感受空間與美感的表達與掌握，已臻最佳境界。

閱歷豐富、創意無限又謙和的鄭大師，經常獨自或跟隨速寫社群出沒於大街小巷，藉著敏銳的觀察力與充滿童趣的想像力，靜靜以代針筆、簽字筆與麥克筆等工具，畫著心中童話故事般的創意速寫。在集結成冊的這本書裡，場域含括廟宇、古厝、餐廳、圖書館，甚至車上……信手拈來的快速寫生，有著寫實紀錄與觀察細微的豐富人性內涵，一旁寫著當下詼諧的心情與思緒點滴。

藉由欣賞他的畫又讀到他細膩的心情，值得反覆再三地咀嚼，在今日數位繪圖便捷的年代，有這般手繪能力又兼具深度內涵者屈指可數，個人與鄭大師年齡相仿又同鄉，受邀為序特感榮幸。

偶然，是最好的開始

鄭秋榮

　　本書會出版是個偶然。書中收集的作品，原本是個人近午來日常所見所思的札記。書寫時文句平鋪直敘，有時還詞不達意，紙本也是隨手取得，即興塗鴉。就在一次不經意的分享，初識相當資深的編輯，她認為這些圖文有出版的潛質。我就此回家翻箱倒櫃，為圖找文，依文找圖，天下大亂。

　　個人成長在民國四十年代純樸的山城，長大後在台北就業，現在已是半退休的狀態。憑此年紀，見證了台灣過去一甲子的進展，從物資匱乏到貨品應有盡有；從電視未開播，到手機在身，遨遊全世界；從小鎮熱絡的人情味，到大都會冷漠的鄰居。除了自我調適，也不免有些感慨。

　　大半生從事建築設計，在平面紙上鑽研立體的建築物，而畫家是將街景實物，詮釋在平面紙上，兩者原理近似，過程正逆，功夫高低自然有別。本書受邀為序的先進，都是台灣首屈一指的畫家，也是學畫者應追隨的模範，藝界領袖願為沒沒無聞的我推薦，由衷感激。名作家張總編的專業鋪陳、聚焦，甚至刻意保留原始線條，連我都重新認識自己，也是本書面市的最大功臣，在此誠謝。

　　說真的，請把這書當生活隨筆，輕鬆看就好。

目錄 CONTENTS

優雅阿伯的街頭內心戲

泡咖啡館與圖書館

一家四口與一缸魚

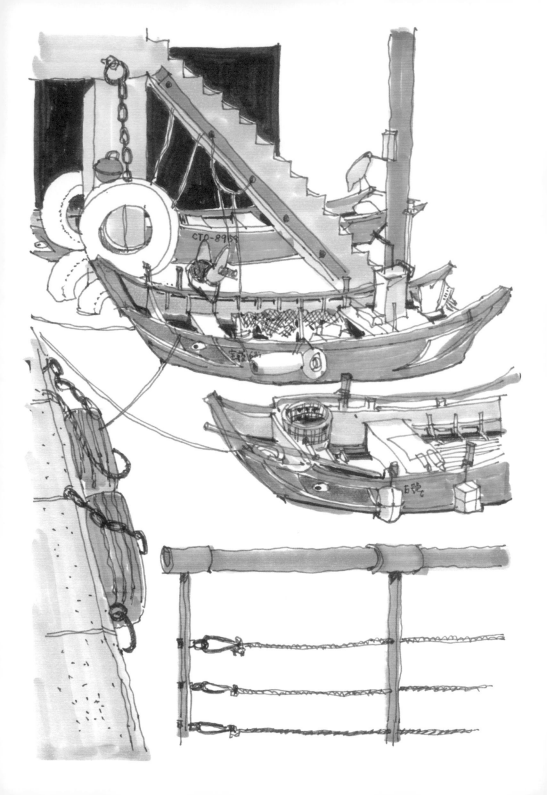

優雅阿伯
的街頭
內心戲

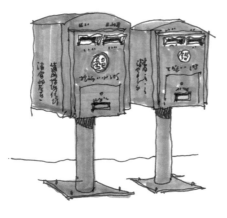

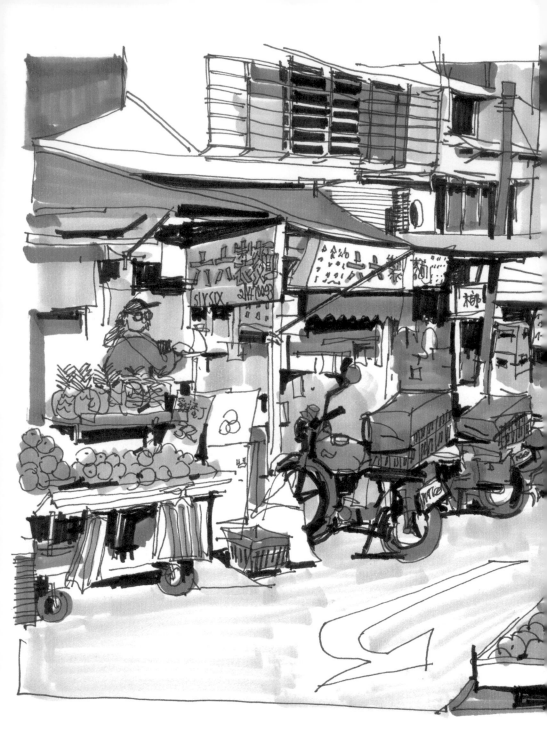

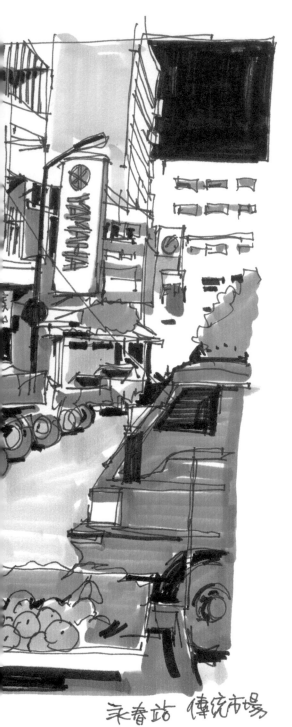

永春站 傳統市場

柳丁怎麼賣？

　　記得多年前，某個天氣晴朗的週末，我背上包包和畫本，準備妥當後，外出速寫。

　　走過永春傳統市場時，嗓門很親切的婦人叫我：「少年，買柳丁，很甜喔！」對華髮早生的我，這種稱呼可是數十年來沒聽到，或許是她沒看到我帽子下的滿頭白髮。一時高興，買了一斤柳丁帶著走，隨即發現我是出來畫畫，不該增加累贅額外負重。

　　當我走著、走著，發現一處視角不錯的地方，就地打開包包，拿出簡便椅，將剛買的柳丁放在身旁的地上，翻開紙本畫將起來。

　　不知過了多久，有位步履蹣跚的阿伯站在我的面前，好像是要向我問路，我說：「對不起，我對附近路也不熟。」但他一直指著我地上的柳丁。這下我明白了，他是想問我柳丁怎麼賣？他大概同情我坐這麼久，半個顧客都沒有。我站起來環顧四周，才發現原來我坐在市場最後一攤，而且還躲在陰影下，難怪生意這麼差！

15

對話

買杯熱拿鐵還眞燙，只好坐在窗邊啜飲，隱約聽到窗外的對話，

公共電話：「綠兄生意如何？」

郵筒：「唉，甭提了……」

電話：「那你隔壁的紅兄呢？」

郵筒：「你瞧它那付苦瓜臉也知，那你呢？」

電話：「人人都有手機，早已忘記我的存在，想當年……算了，不提當年勇。過分的是，有人將飲料、黑輪免洗碗放我頂上，當我是垃圾筒，欺人太甚！」

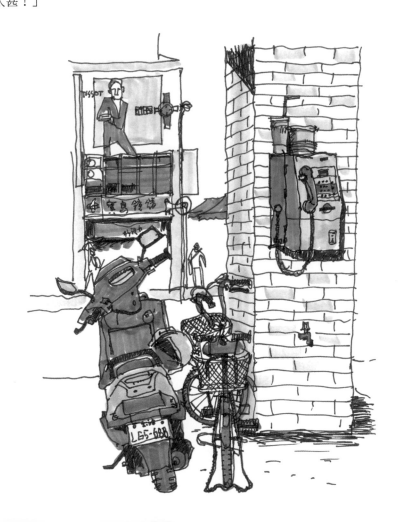

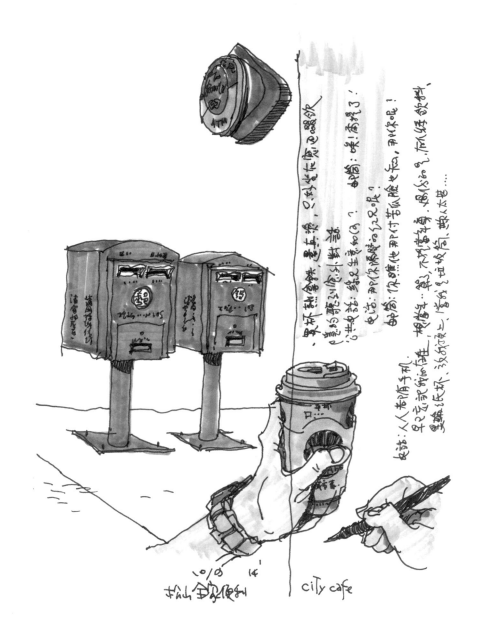

city cafe

後記：

　　今天早上 8:30 畫此圖，沒想到下午 3:00，再路過此處，居然兩郵筒皆被拆走，只留下地上八個釘孔，有見證奇蹟時刻之憾……

Ubike

　　單車甲：「你看 Ubike 都有貴賓座。」

　　單車乙：「對ㄟ！平平是兩輪差別這麼多，我倆只能綁電線桿，這是什麼世界？」

　　車甲：「你看！他們還嘲笑我倆 (微笑的臉)。」

　　車乙：「不會吧！你太敏感吧？」

　　車甲：「他看他身上那隻貓還跟我做鬼臉哩！」

　　車乙：「做人 (車) 也太超過了！」

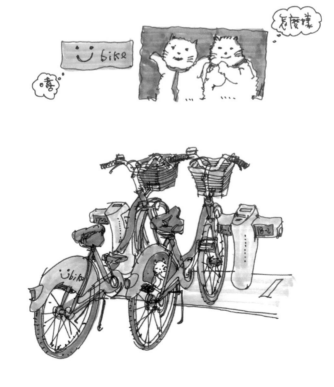

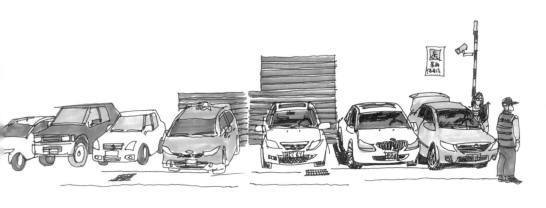

車子對話

　　最近腸胃不適,去醫院掛號,待診時,在後巷喝杯咖啡,隱約聽到汽車的對話。

　　車甲:「你陪女主人來,她怎麼了?」

　　車乙:「她來拉皮(小聲的說)。」

　　車甲:「我主人也是在『拉』。」

　　車乙:「他怎麼了?」

　　車甲:「他拉肚子。」

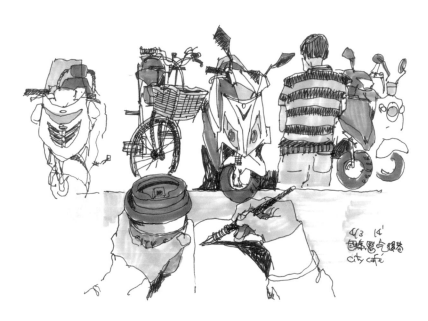

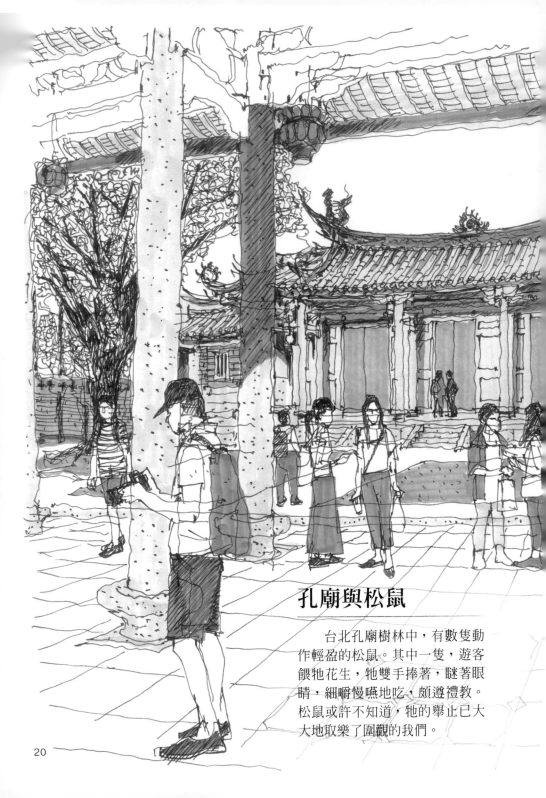

孔廟與松鼠

　　台北孔廟樹林中，有數隻動作輕盈的松鼠。其中一隻，遊客餵牠花生，牠雙手捧著，瞇著眼睛，細嚼慢嚥地吃，頗遵禮教。松鼠或許不知道，牠的舉止已大大地取樂了圍觀的我們。

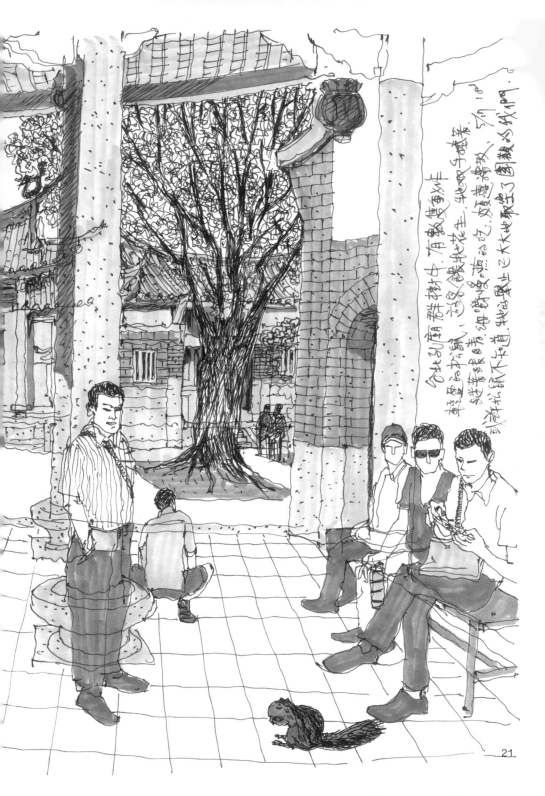

21

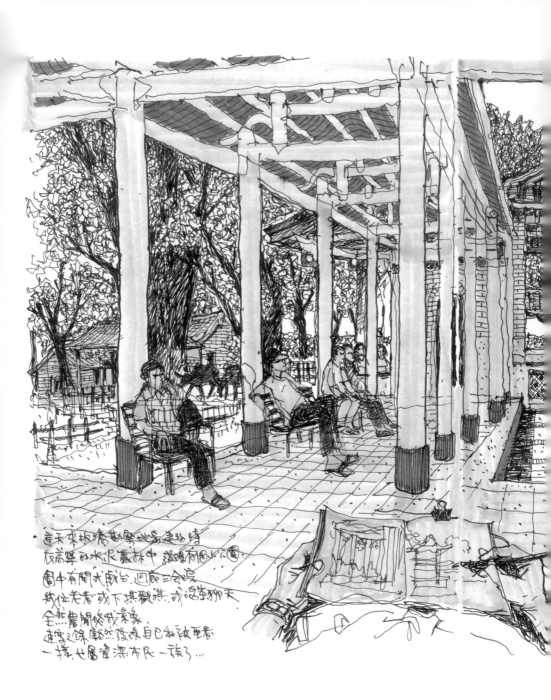

這天來板橋勘察地區建物時
在高聳的水泥叢林中 發現有此公園
園中有閩式戲台 迴廊三合院
幾位老者 或下棋觀棋 或閒聊聊天
全然悠閒悠哉景象
這度之餘 赫然發現自己和彼等者
一樣 也屬資深市民一族了⋯

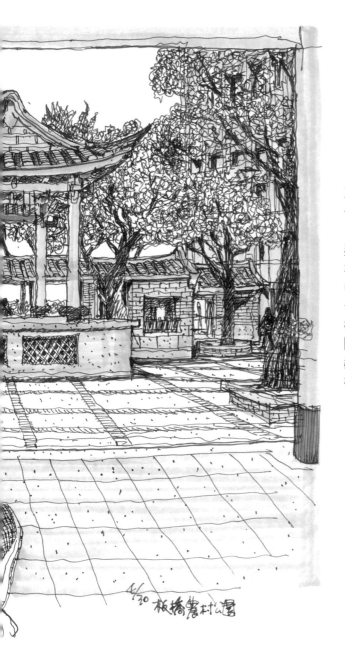

板橋農村公園

　　這天來板橋勘察地景建物時，在高聳的水泥叢林中發現有個小公園，園中有閩式戲台、迴廊、三合院，幾位長者或下棋觀棋，或喝茶聊天，全然農閒悠哉景象。速寫之餘，赫然發現自己同畫中人一樣，也是資深市民一族了。

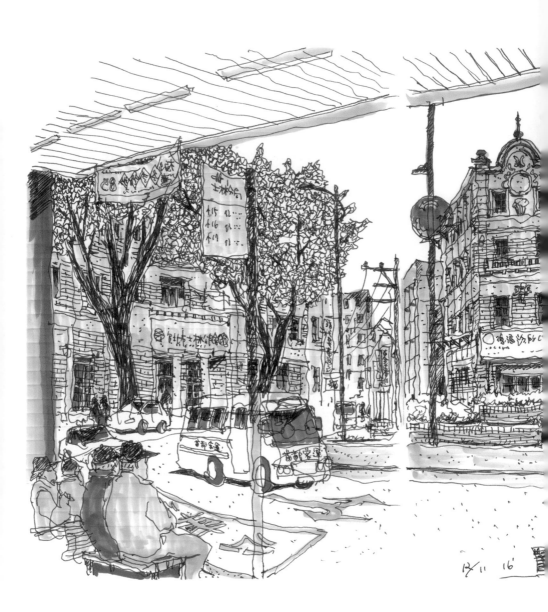

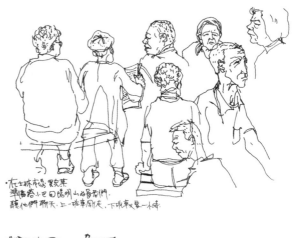

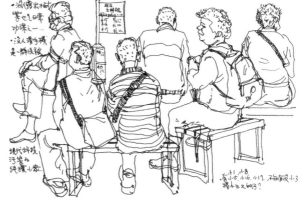

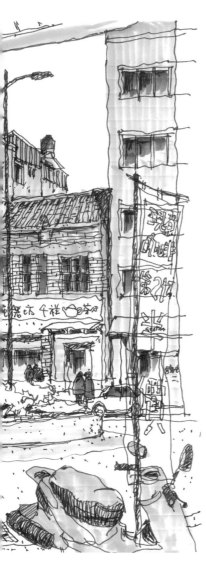

士林小北街圓環

士林小北街圓環便利商店的騎樓,是小巴客運的停靠站,乘客大多是一早從陽明山下來士林市場探買的長者,巴士班次不密,看樣子也沒人在急。候車的人彼此有一句、沒一句的聊,那家媳婦又添金孫,那家採的筍子賺不少……我不是故意探人隱私,只是速寫時,耳朵是開機的。

士林捷運站

　　士林捷運站周邊,過去是面對鐵枝路的低矮舊舍,如今都改裝成花枝招展的商店。因為上有高架捷運線的遮蔽,底下形成尺度很親切的狹長商店街廣場。若有空閒,尋尋覓覓真趣味,有看沒買沒百害,有看有買更歡迎。

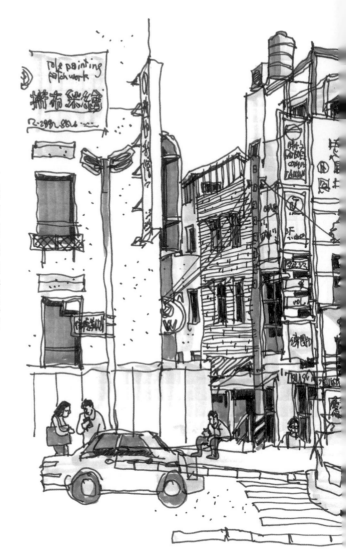

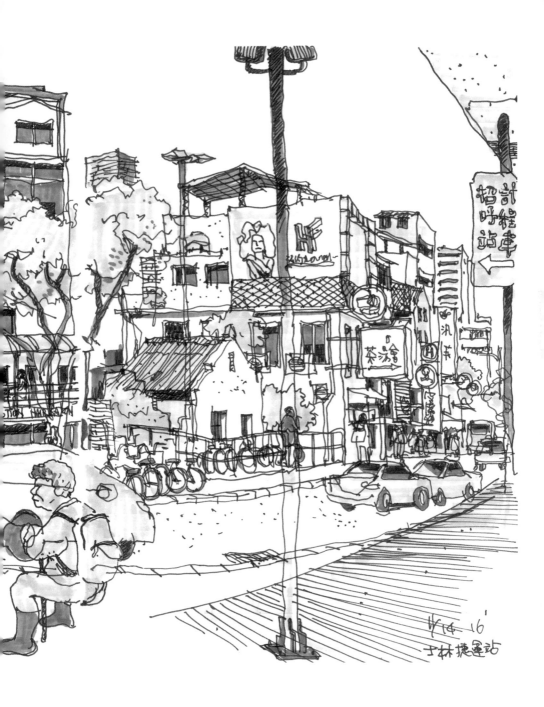

計程車招呼站

茶湯會

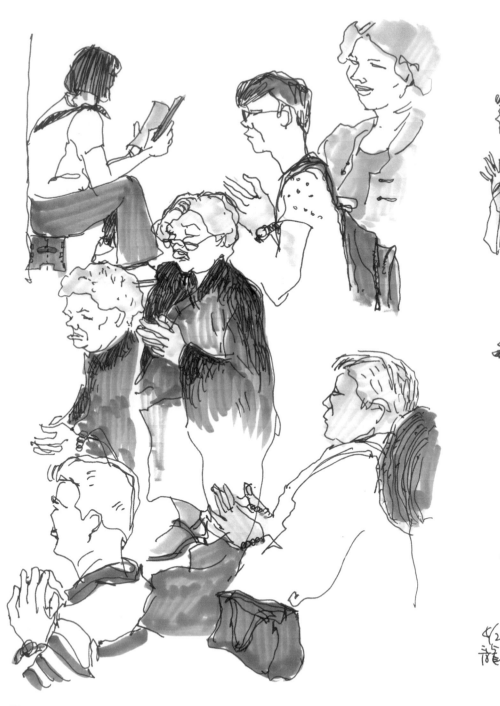

4/26
龍山寺

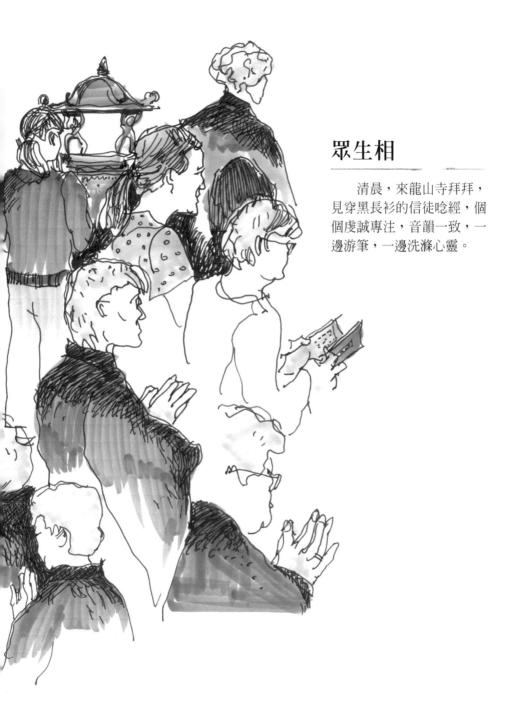

眾生相

　　清晨，來龍山寺拜拜，見穿黑長衫的信徒唸經，個個虔誠專注，音韻一致，一邊游筆，一邊洗滌心靈。

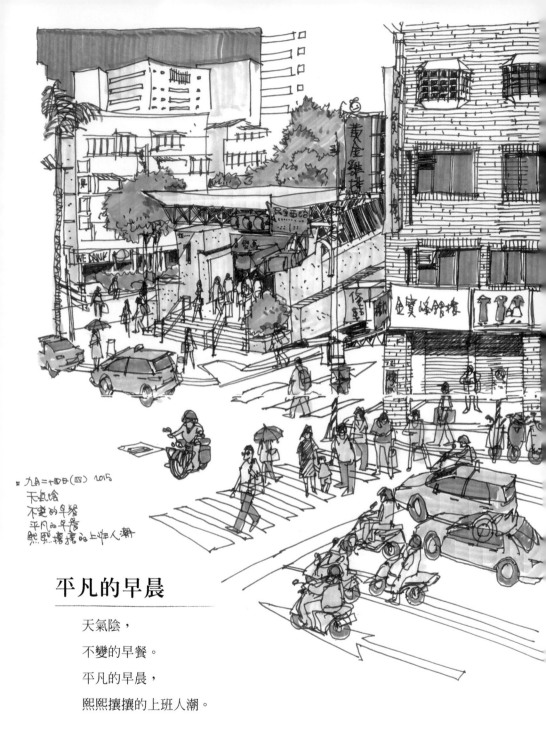

平凡的早晨

天氣陰，

不變的早餐。

平凡的早晨，

熙熙攘攘的上班人潮。

半圓形廣場

　　北投捷運站出口的半圓形廣場，右邊是新建華廈，外牆採花崗岩及歐式線腳，而對街仍是兩層的老舊樓房，彼此形成頗大的對比。如今尚能從廣場看到新北投後方山景，但此景可能也為時不久了。

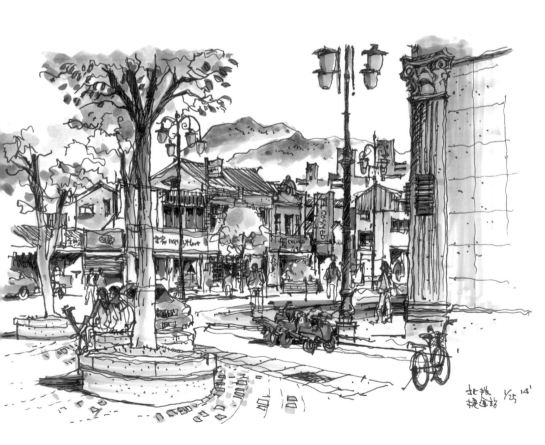

北投
捷運站　1/25 14'

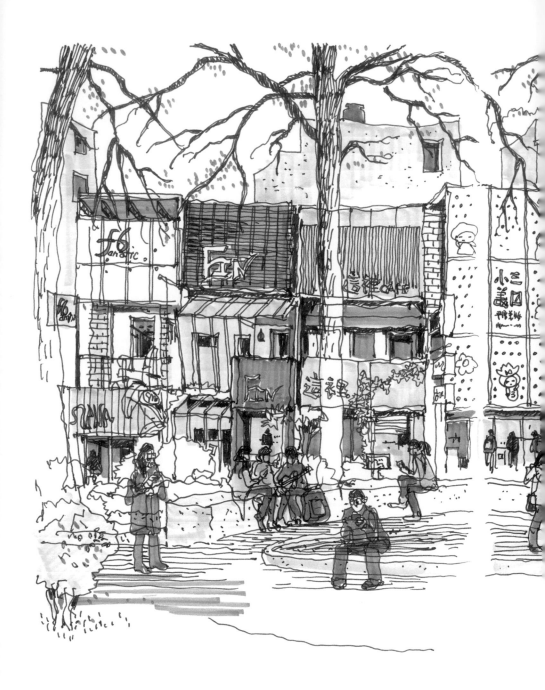

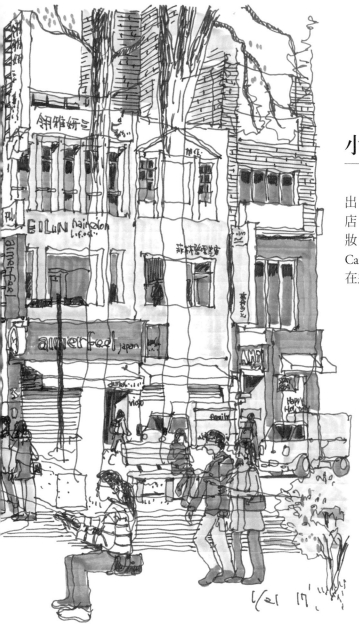

小三在這裡

今早到捷運中山站，出口有幾家個性化的商店。面前是「小三」化妝品店，隔壁是「這裡」Cafe，喔……「原來小三在這裡」。

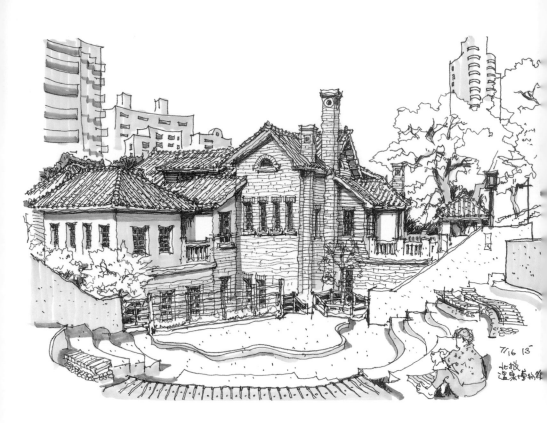

北投溫泉博物館

　　塵喧未至的清晨，北投溫泉博
物館的戶外階梯是畫全景的最佳位
置，右邊有位婦人，應是剛泡過溫
泉，正仔細修飾她的腳指甲，畫進
她，也詮釋階梯座席的功能及比例。
當我收筆時，她也正好起身，拖著
菜籃買菜去，彼此知道對方的存在，
卻有著不需言語的默契。

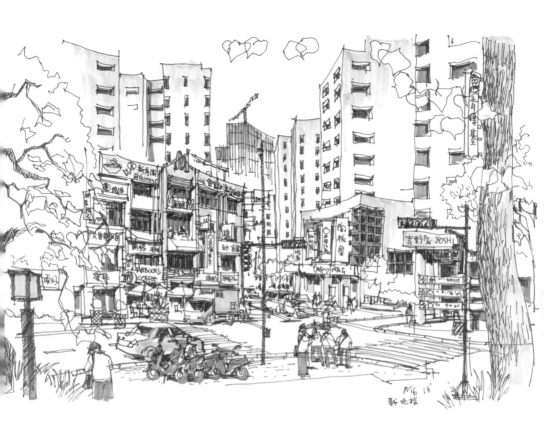

店店相連

　　我住台北東區住商混合的巷弄中，自嘲住家周邊半徑 50 公尺內的速食店及便利商店，一定是世界密度最高。當我來到新北投捷運站，出了站，往街角一瞧，才真正嘆為觀止，有頂呱呱炸雞、星巴克、麥當勞、吉野家、肯德基、頂好、全家、7-11、摩斯漢堡，而且戶戶相連，所以我家周遭，還有很大的成長空間……剉著等。

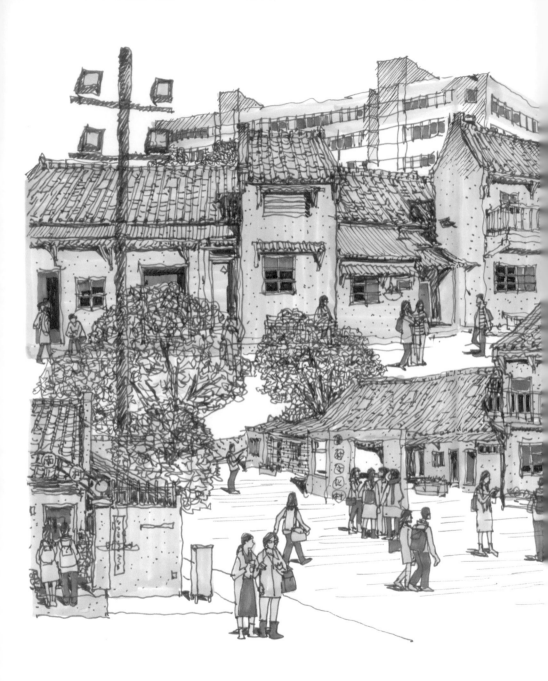

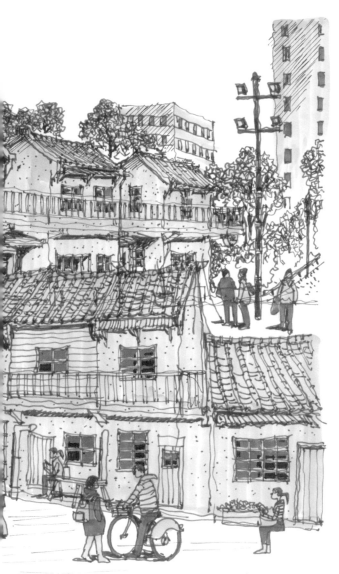

四四南村北來客
三三兩兩看東西
3/4 19'

四四南村

　　今晨擬到建築師公會遞件，離上班時間還有半個多小時，就在公會旁的四四南村稍候，順便動筆打發時間。本來只想勾勒幾筆，豈知越畫越投入，最後好像把古蹟畫成預售屋。

　　四四南村北來客。
　　三三兩兩看東西 。

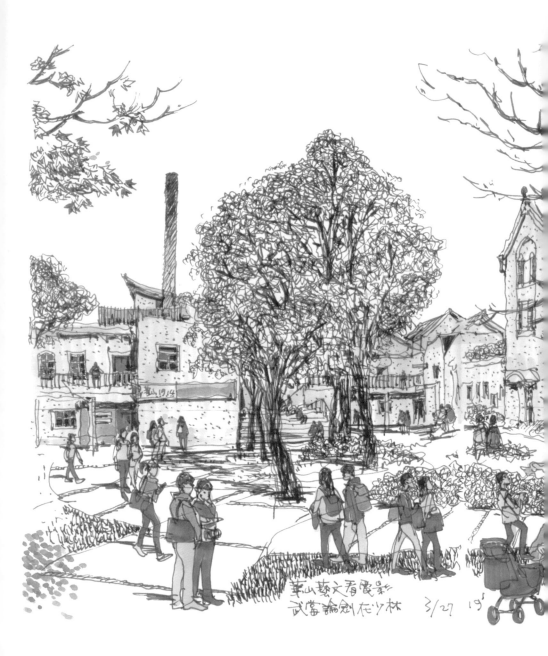

華山藝文看電影
武當論劍花ツ林　3/27 19°

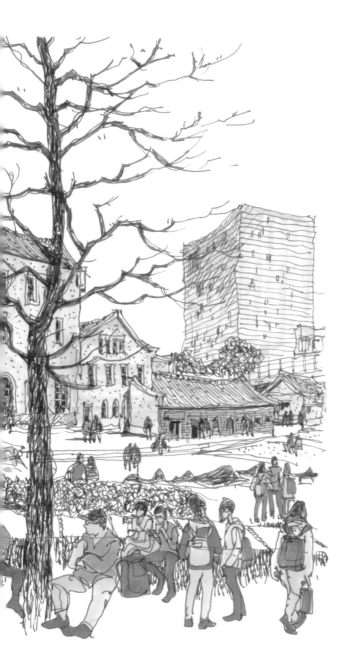

華山文創園區

　　今天的「華山文化創意產業園區」前身是公賣局舊酒場，舊建築成功轉型為新潮的廣場與展區，更吸引人的是，它也是市民才藝表現的舞台。

　　假日人潮綿綿不絕，城市速寫畫者不時糾眾來此，以筆當劍論功夫。兵器有毛筆、鉛筆、鋼筆、枯枝筆、沾水筆、麥克筆、代針筆。派別來自西畫、國畫、美工、建築、攝影、服裝、園藝。風格不論具象、印象、抽象、亂象，定期畫聚，樂在其中。這群畫者可能不知道，當他們專注創作的背影，又為園區增添另幅美麗的風景，要上華山論劍，搭捷運即可。

漢口街角屋

這些街道，有我年輕時快樂的回憶。尤其是當年的中華商場，三層樓建物綿延超過一公里長，裡面充斥各式各樣的店鋪。從繡學號、烤鴨、鍋貼、集郵、電器、眼鏡，應有盡有，沒有任何分區分類，逛起來，常有意外的發現和驚喜。眼前漢口街舊屋簡易板材，修修補補又三年，雖然日漸衰頹，卻依然挺立著……無關美不美，有那感情在。

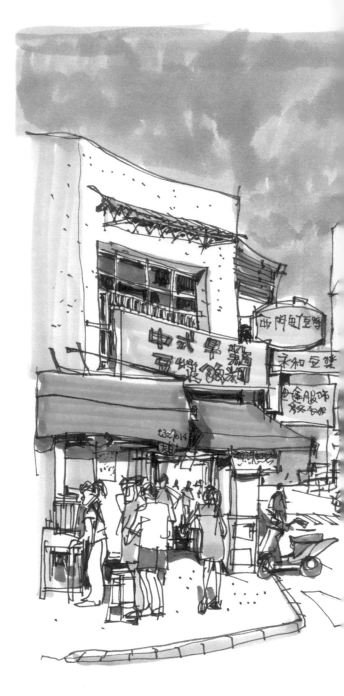

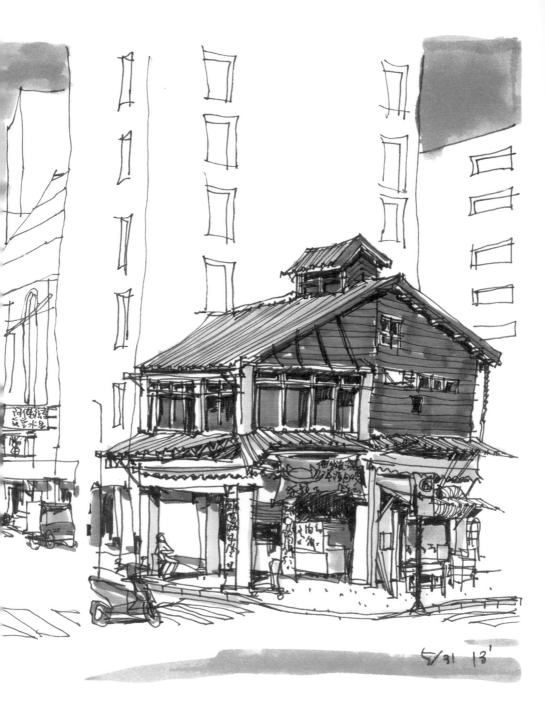

5/31 13'

蓮苑

西門徒步區的某個街角，有棟三層樓高的建築，蓋於三十多年前，量體雖小，用的是陶質紅磚面，有別當時流行俗氣的馬賽克，引導正確方向，是股清流並因而獲建築獎。三十年來，易主多位，但都少不了咖啡。目前，西門町每家店鋪都覆蓋大面積的廣告看板，此棟承租者還尊重其原來紅磚面，沒用大招牌包覆，典雅自明。

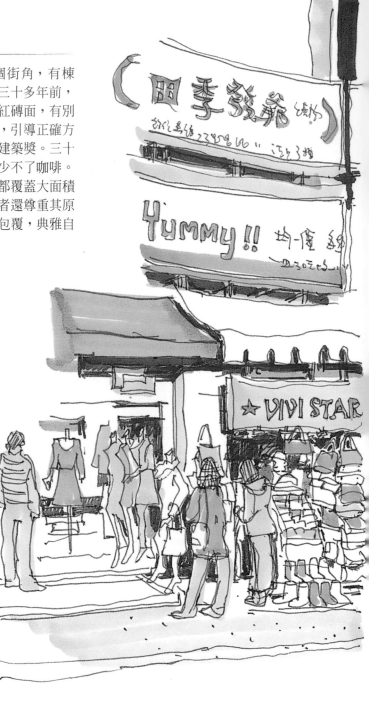

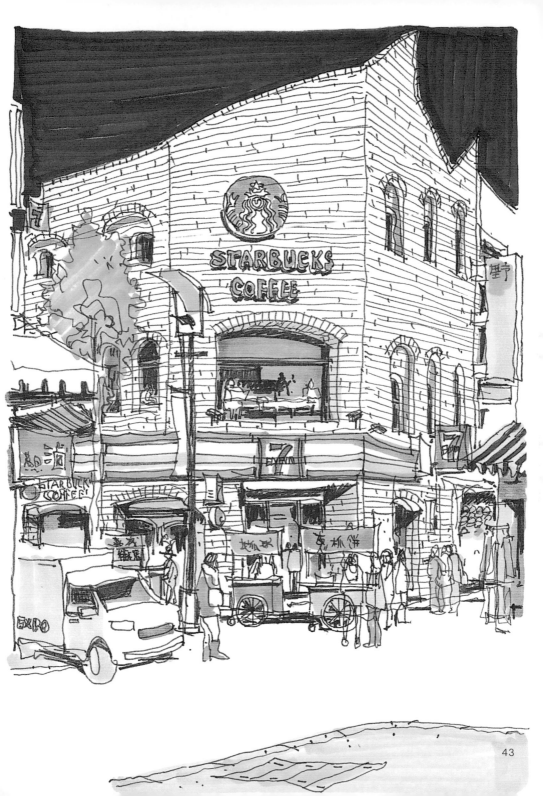

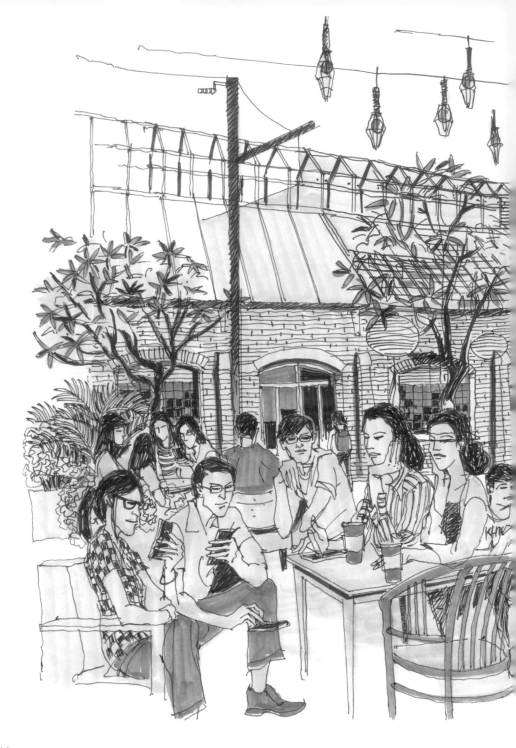

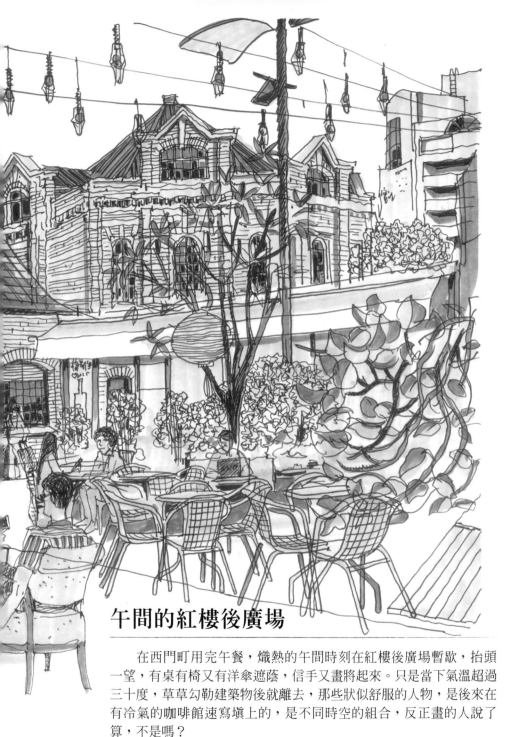

午間的紅樓後廣場

　　在西門町用完午餐，熾熱的午間時刻在紅樓後廣場暫歇，抬頭一望，有桌有椅又有洋傘遮蔭，信手又畫將起來。只是當下氣溫超過三十度，草草勾勒建築物後就離去，那些狀似舒服的人物，是後來在有冷氣的咖啡館速寫填上的，是不同時空的組合，反正畫的人說了算，不是嗎？

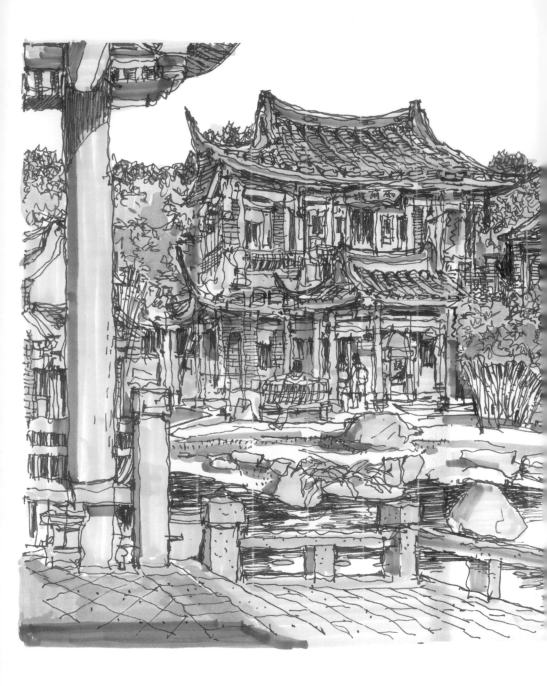

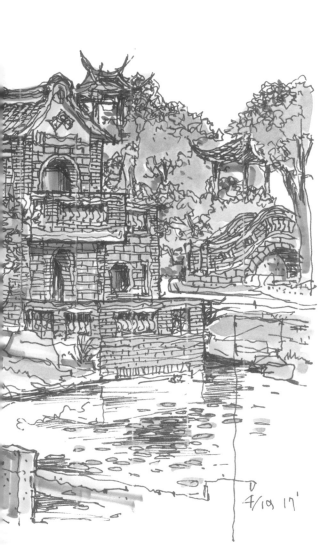

林安泰古厝

　　今早一時興起，到林安泰古厝速寫。天氣悶熱，唯恐下雨，所以選坐亭內較妥。專注中亦知有人靠近，或許是對我畫圖好奇，卻又不便打擾，他坐在長凳的另一端，將嬰兒從推車抱起，把嬰兒放在他與我之間，或許是想引起話題。嬰兒皮膚白嫩，眼睛深藍，小肚趴在長椅上，抬著頭對我微笑，可愛的像極洋娃娃，我逗著問是男嬰、女嬰？多大了？年輕的爸爸數著指頭，過了幾秒說是六個月的女嬰，台諺：七坐八爬，再過一兩個月，爸媽就有得追了，我稱讚女嬰好漂亮，當爸爸的有些羞澀卻也很滿足。

　　邊畫邊聊，得知他和配偶是來台工作的德國夫婦，我順道說明古厝院落是拆自敦南原址，在此組構，至於我畫的，是後來花博才興建的花園亭台，我喜歡設計者採原木、紅磚、陶瓦依古法施作，而不是用鋼筋混凝土灌模而成的框架。末了和這對父女說再見，他常來此逛，或許下次還會碰面，他問亭旁結滿果實的樹是啥？聽說是第倫桃，只能觀賞不能吃。

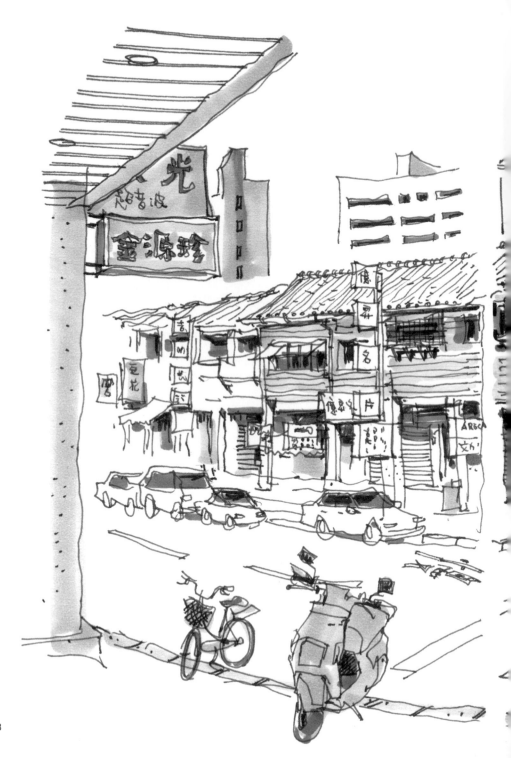

祖師廟

　　艋舺清水巖祖師廟，四周盤踞違章店家，然因風華已遠，長年失修大抵不堪使用，有些牆縫甚至長出樹枝。畫時，只有眼前的阿婆冬粉尚在經營中。先在萬華分局騎樓下，畫了廟的牌樓，再轉至廟右方，取另一視角。

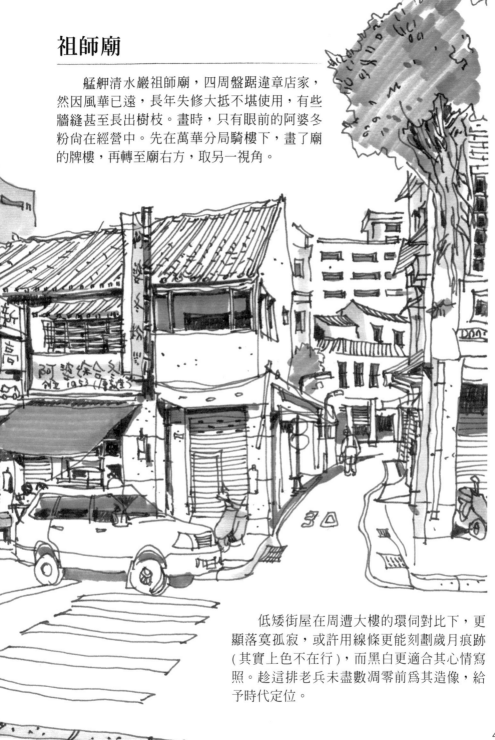

　　低矮街屋在周遭大樓的環伺對比下，更顯落寞孤寂，或許用線條更能刻劃歲月痕跡（其實上色不在行），而黑白更適合其心情寫照。趁這排老兵未盡數凋零前為其造像，給予時代定位。

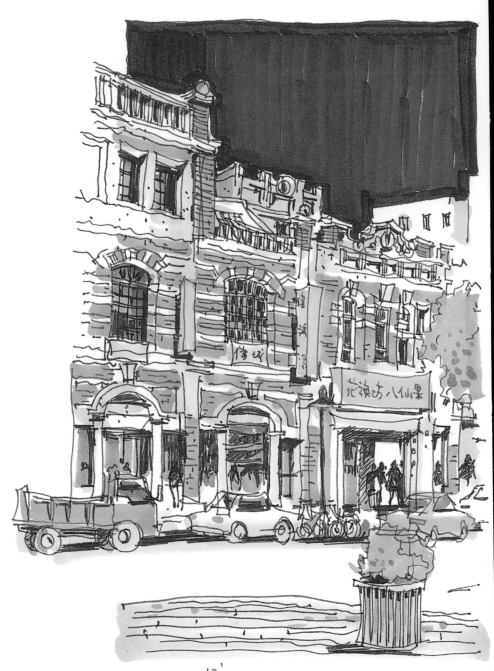

迪化街　　　12/22(木)
霞海城隍廟邊

迪化街霞海城隍廟邊

迪化街是台北早年最繁華的街道，全台南北貨中最珍貴的食材和藥材，這裡都買得到。為拯救整條古街的歷史樣貌，適時推出優惠的建築法令，讓舊屋得以原址翻修。

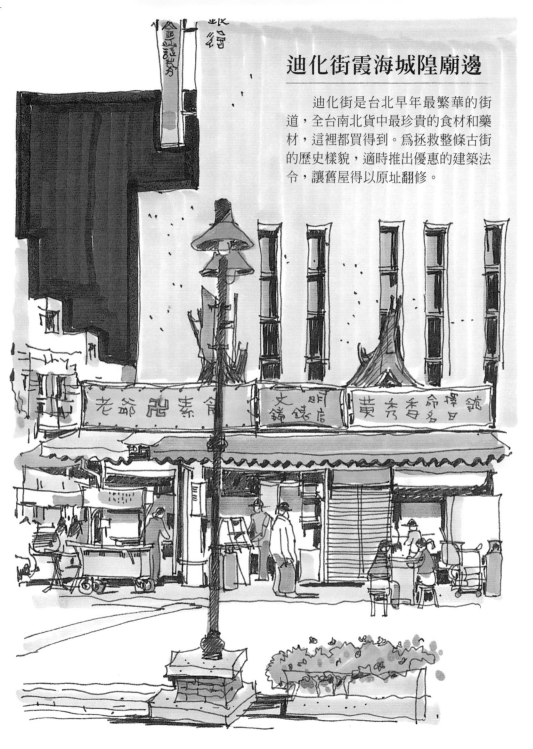

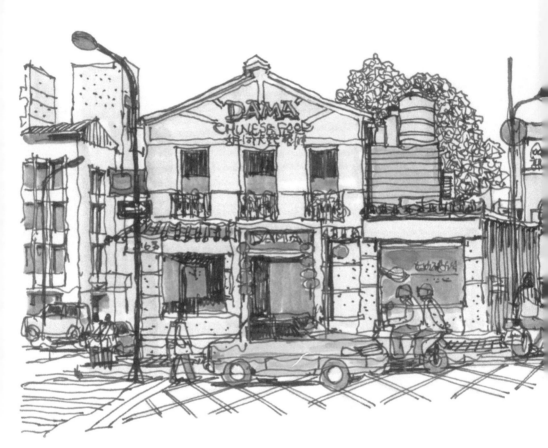

台大髮廊

　　台大生活圈內巷弄雖窄，商家卻不少，一早小貨卡就穿梭鋪貨，髮廊前有張座椅，又在建物陰影下，坐著下筆不久，髮廊鐵捲門才開，問了店家小姐，不知妨礙否？對方親切回應，我就繼續畫。其實眼前停放機車數十輛，就畫個兩三輛代表一下，此時要是有製圖功能鍵，按下 copy 就行。

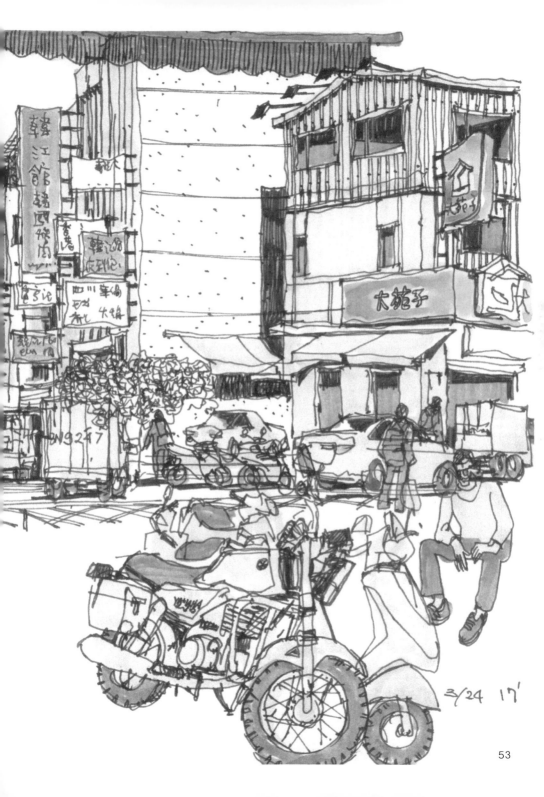

3/24 17'

53

完全執法完全負責

　　這十幾年來，台北與國際接軌，進步很多，市容、街景都比以前美麗整潔，捷運站乾淨明亮，與國際一流都會比較毫不遜色。

　　相較十幾年前的台北——陰暗積水的地下道、破碎不堪的人行道、恐怖的公共廁所……除非是不得不的情況，否則不敢去領教公共廁所，因為每次使用，總留下可憎的印象，沒有公德心的人總是把裡面弄得髒亂濕黏，叫人無處立足。

　　如今，在積極有效的管理下，有很大的改觀。首先，廁所注重採光、通風、照明及潔淨，並加強清潔人員的巡視與清潔。在公廁形象大翻身之後，我特別注意到，有一車站因周遭遊民特多，份子複雜，常有人在廁所盥洗或臥睡，甚至酗酒、嘔吐，整個環境令人作噁。

但，自從這位身材魁梧的女清潔員進駐後，情況完全改觀，猜想此一級戰區必定是遴選戰功彪炳、執法如山的戰將。她總是立於轄區內把關，每位使用者乍進門，見到這位全副武裝的清潔員，無不低頭目視地板，小心翼翼，甚至在其監視下，會微微顫抖無法順利解放，遊民也懾於其威望，不敢造次，可以說是：完全執法完全負責的典範。

想到，北市議員選舉將至，不曾感受任何候選人的直接服務，所以也沒圈選的必要性，倒是這位清潔人員，效率傲人又曾受其服務，若她出來參選，我會毫不遲疑投她一票。

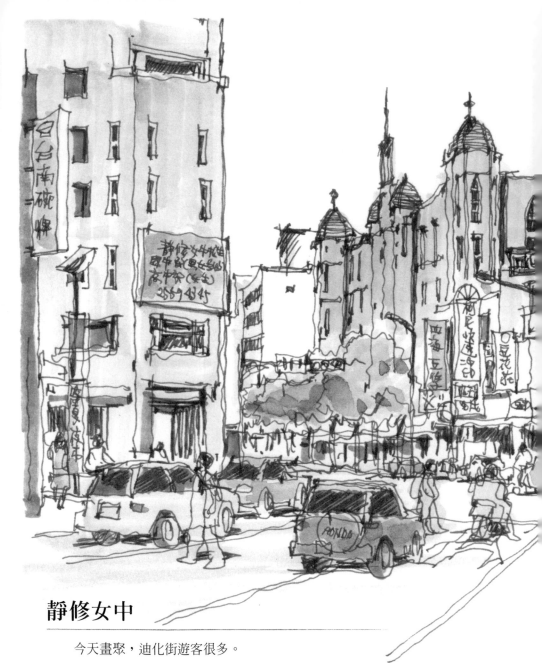

靜修女中

　　今天畫聚，迪化街遊客很多。

　　走來寧夏路，望向古典門面的靜修女中。畫具拿出來，畫到牆上招生廣告，細讀文字，原來女中也招收男生。

　　本圖對照：素顏是本質，淡妝是禮貌。

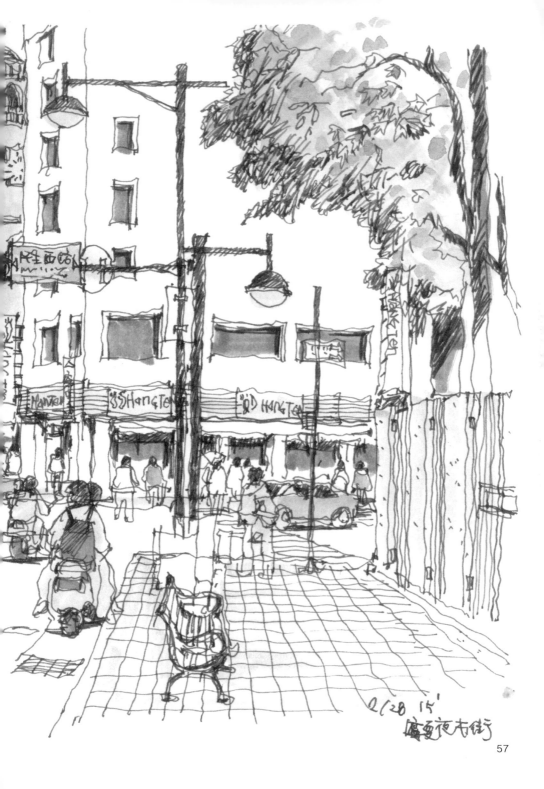

2/28 '15'
鷹取夜市街

57

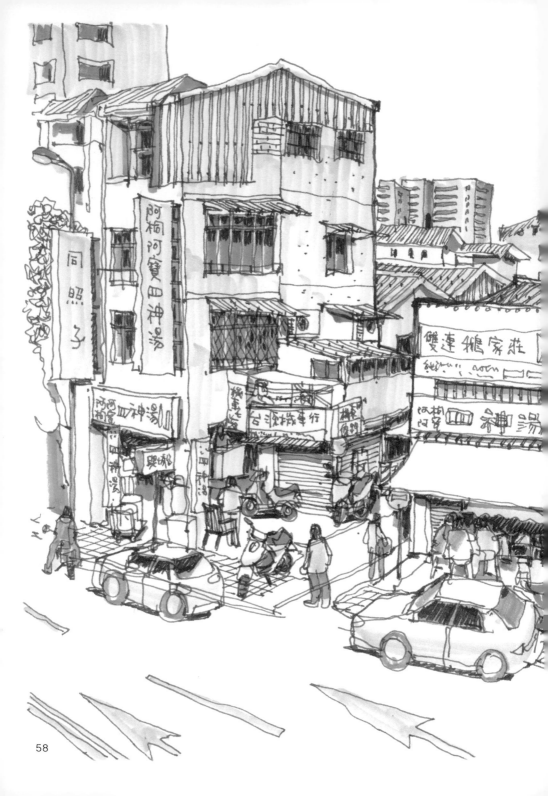

陸橋

在承德路和民生西路交叉街角，還有些低矮舊房，在未改建前，生意加減做，陸橋幾乎沒人使用，只有我吃飽閒閒在走。

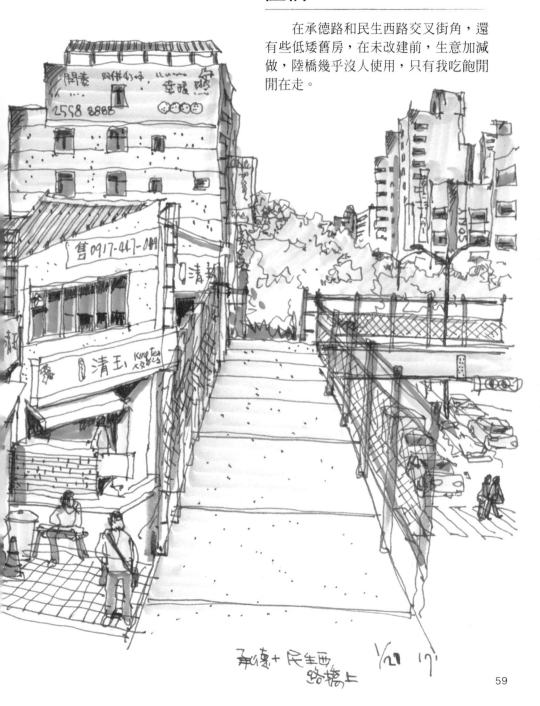

承德＋民生西
路橋上 1/21 17'

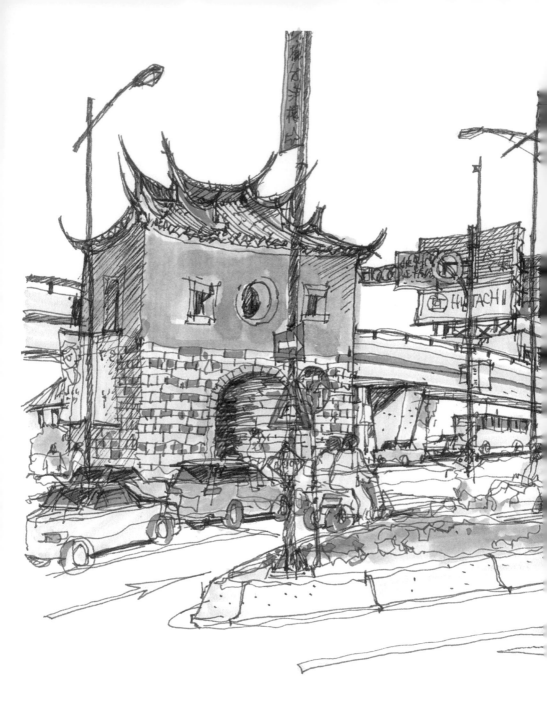

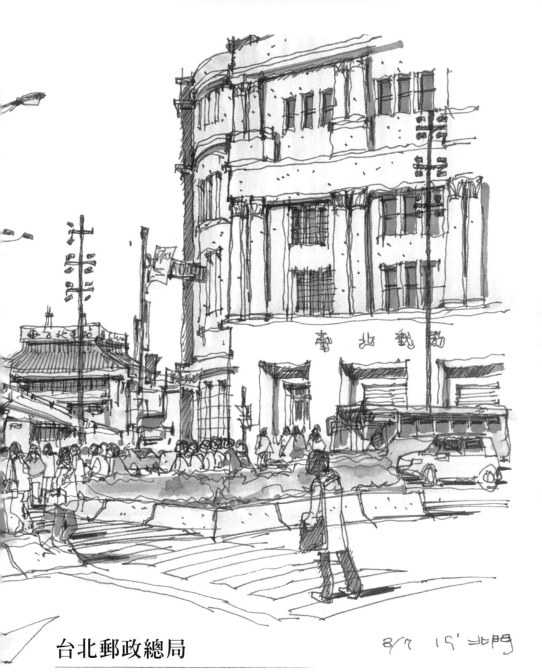

台北郵政總局

8/7 15' 北門

　　剛拉過皮的巴洛克式台北郵局和燕尾傳統
北門，是百年的鄰居，彼此敘舊話當年。

　　素顏是本質，淡妝歡喜就好。

萬華台鐵站旁古宅

　　萬華台鐵新站啓用後，周邊街景日漸陌生，車站旁有一古宅，外貌清秀典雅，清水紅磚搭配洗石子，屋旁還有賣早餐的小販。

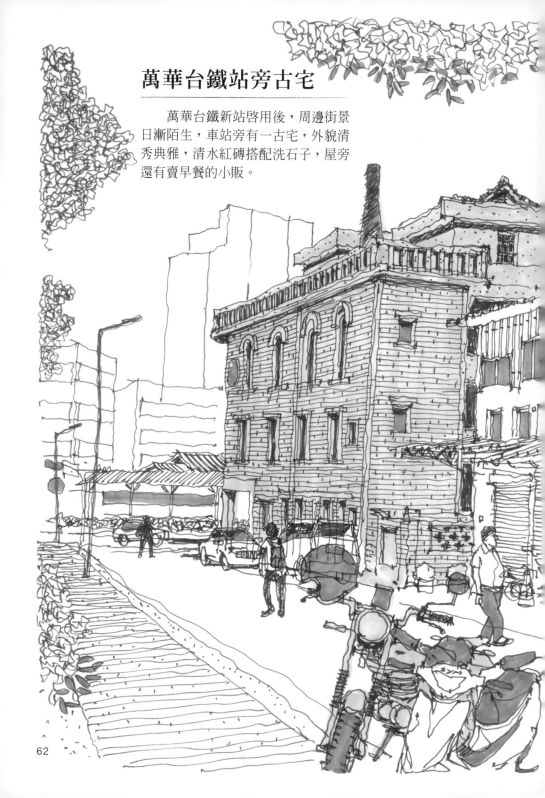

那個梯子應該是老闆前一晚放的，
以防外車不知這店有早市。食客應都是
熟客，汗衫、拖鞋，各自騎來的機車隨
手一擺，吃完就走，人物和背景，黑白
之間，彷彿回到當年的時空。

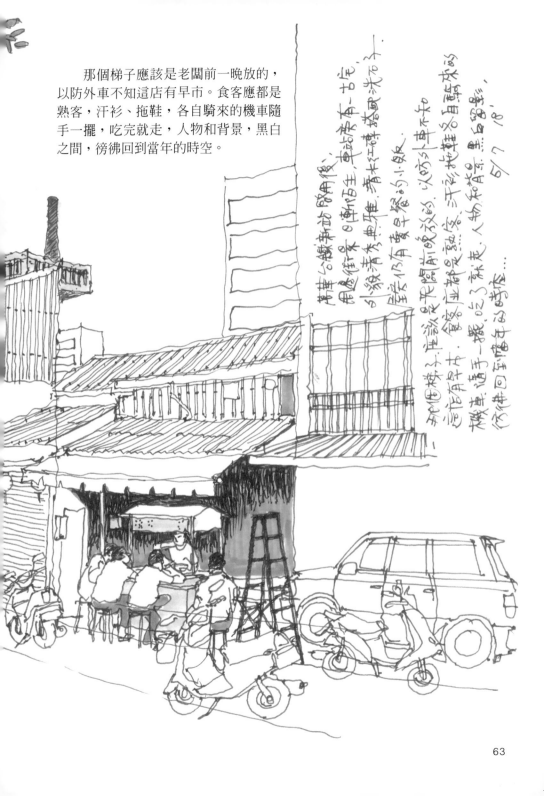

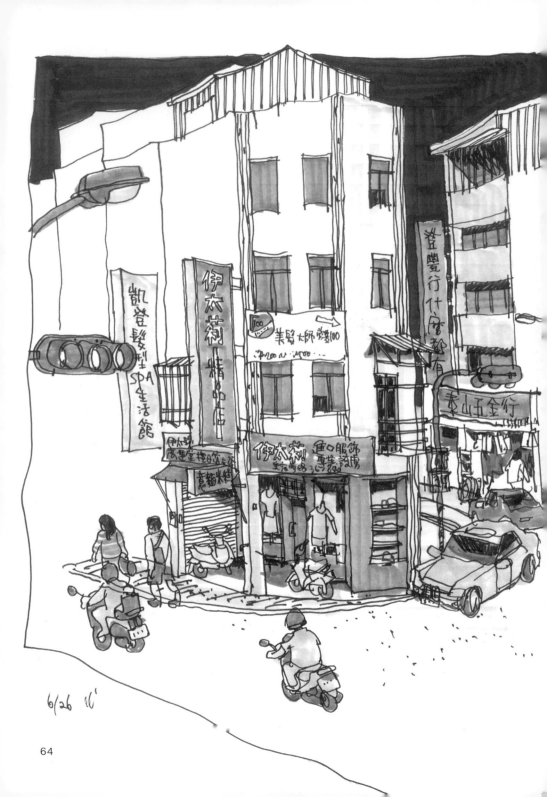

6/26 心

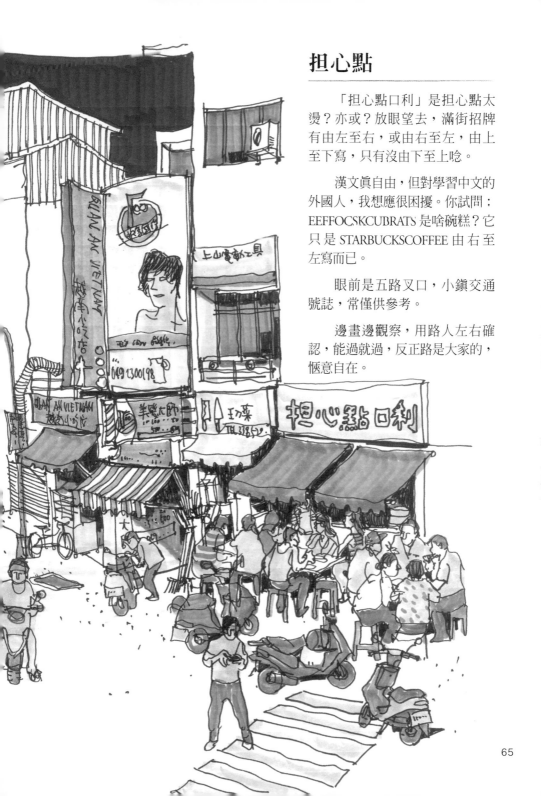

担心點

　　「担心點口利」是担心點太燙？亦或？放眼望去，滿街招牌有由左至右，或由右至左，由上至下寫，只有沒由下至上唸。

　　漢文眞自由，但對學習中文的外國人，我想應很困擾。你試問：EEFFOCSKCUBRATS 是啥碗糕？它只是 STARBUCKSCOFFEE 由右至左寫而已。

　　眼前是五路叉口，小鎮交通號誌，常僅供參考。

　　邊畫邊觀察，用路人左右確認，能過就過，反正路是大家的，愜意自在。

汐止車站

　　以前鐵路串連全省各鄉鎮，當鄉鎮逐年隨時代發展，原有鐵道反而變成站前、站後連繫上的瓶頸。為了都市健全發展，不是將站體及鐵道高架就是地下化。汐止車站係採取高架化，站體下方提供停車。然而站體周邊卻依然更新緩慢，老舊的房子必定有漏水或管路堵塞等問題。

　　居民只好自我救濟，用石棉瓦、鐵皮、塑膠落水管簡單解決，理想不高，能窩就好。圖中唯獨那顆芭蕉樹模樣正常，沒有額外嫁接。反而是戶外，在站體的遮影下，是當地民眾乘涼、閒聊的好所在。

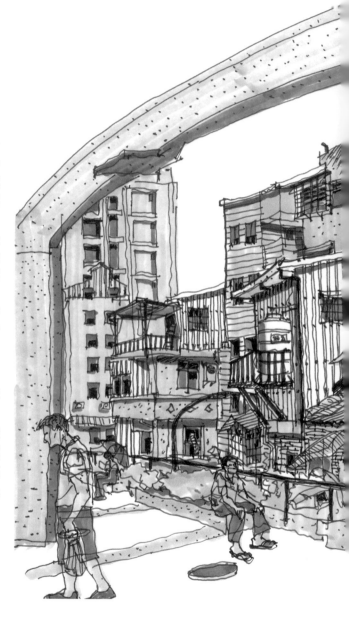

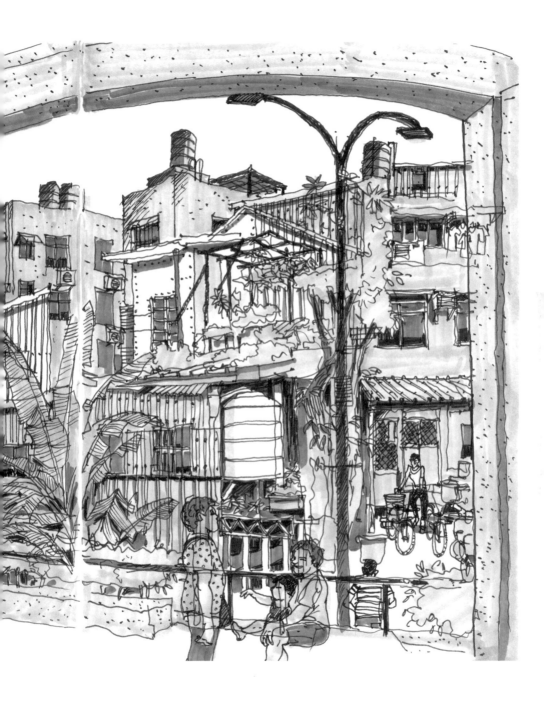

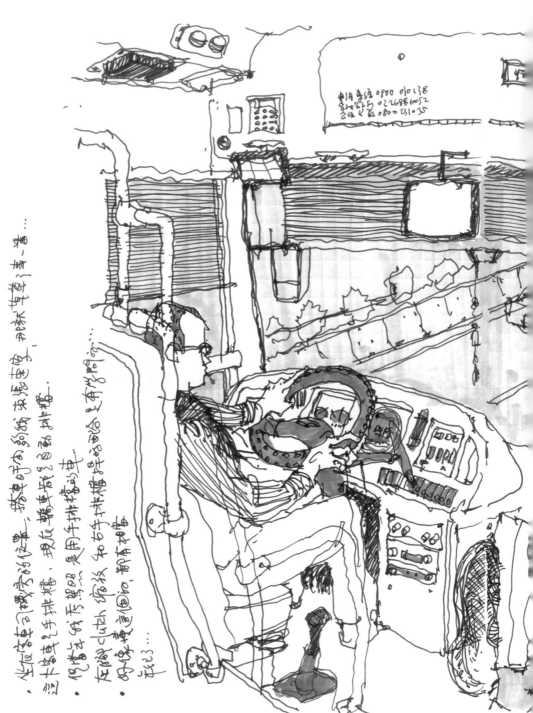

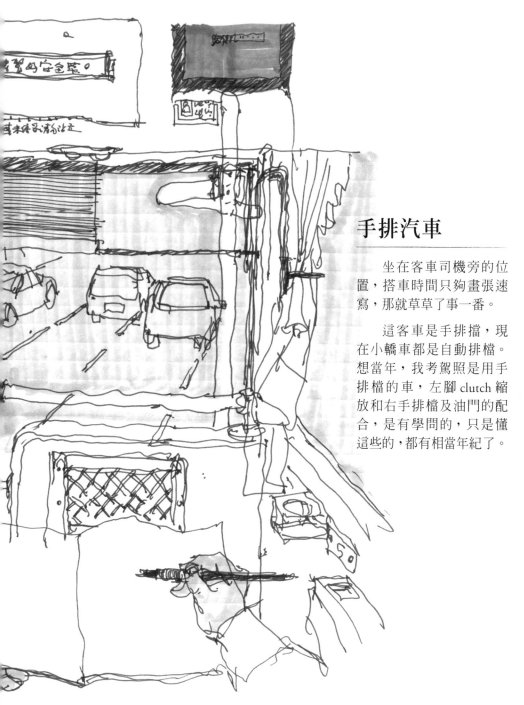

手排汽車

坐在客車司機旁的位置，搭車時間只夠畫張速寫，那就草草了事一番。

這客車是手排擋，現在小轎車都是自動排檔。想當年，我考駕照是用手排檔的車，左腳 clutch 縮放和右手排檔及油門的配合，是有學問的，只是懂這些的，都有相當年紀了。

車上速寫

　　體驗車上速寫，一方面車子晃動，下筆不易，乘客又來來去去，被畫者眼神警覺性高，且不可恍神，忘了下車。

　　在高鐵可，在機艙內可，在高速公路國光號可，就市內公車頂難的，「動速寫社團」版主規定所PO的圖，一定要在交通工具上完成，版主功力無話可說，但普羅大眾的你我就要多練練，當我漸順手時，接下來，是否創個「兩輪動速寫社團」？無論是單車、摩托車皆可。

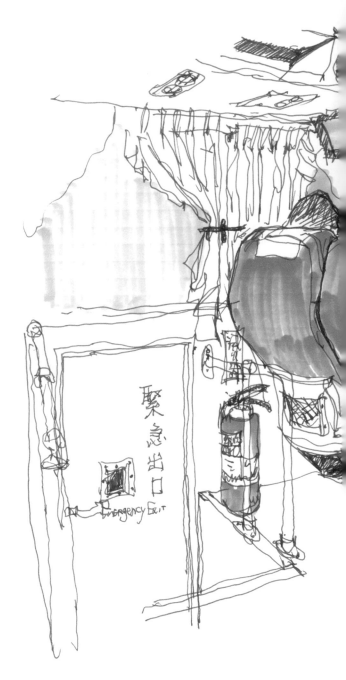

聚急出口

Emergency Exit

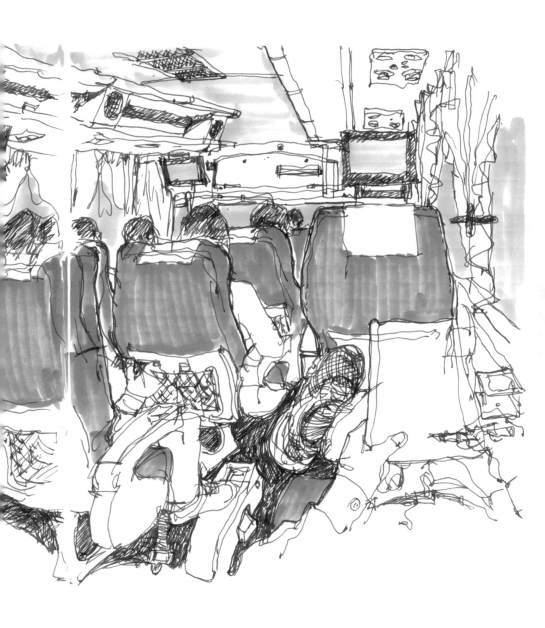

WED
3.

THU
4.

TUE
2.

戴帽遮髮，初選有七

FRI
5.

MON
1.

SUN
7.

SAT
6.

讓座

　　或許多少和遺傳有關，我四十歲不到就白髮叢生。

　　記得一年多前，某個假日在郊外速寫後，安閒地搭公車回家，不知坐了幾站，見一八十歲老翁上車，我習慣地起身讓座，結果出乎意料，這位老先生一面按下我的肩膀，客氣地制止我，一面說我們年紀相差不多，由我讓座他擔待不起。其實，我應該比他年輕二十歲，但他這麼說，我頂尷尬不知如何接話。

　　有次和小女搭捷運，一進車廂，有位儀容端正的學生，馬上起身要讓我坐，我說不用並謝謝他，他卻堅持不再回座，小女呶著嘴，示意「你就坐啊！」免得左右乘客都注視著我們一推一讓的演出。

　　聽說，日本讓位雙方，需致禮還禮各三次，少一次就是失禮，當我坐下這生平第一次的「讓座」，心裡真是五味雜陳。

　　所以，我平常都戴帽子，除看工地或速寫可遮陽外，也怕人家看到我滿頭白髮，又要讓座予我。

　　當我和高中同學 Email 聊天，說出這件事，談到我們自小讓位的好習慣，不知歲月悠悠，已來到你想讓座，別人不一定領情的年齡了，因為對方可能誤解你的善意為：視他比你老弱！

　　經過一番互相調侃，又帶些青春不再的無奈，最後我們做了一個結論：「為了世界和平，六年級第五班即日起，依年資不宜讓座，欽此，民國一百零三年正月。」

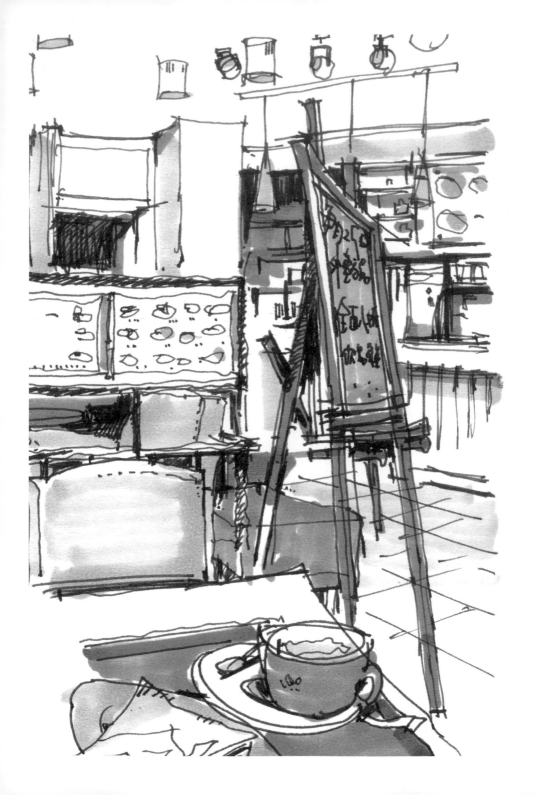

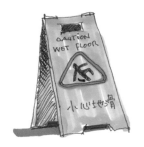

泡咖啡館
與
圖書館

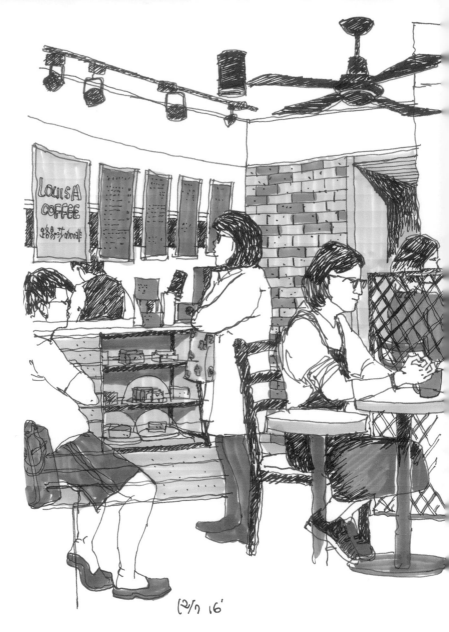

Menu

　　這年頭想簡單地喝杯咖啡還眞不容易，首先你必須詳閱懸掛在櫃臺上，幾塊黑板的諸多說明，比如「拿鐵」就有：觀音拿鐵、莊園拿鐵、烏龍拿鐵、榛果拿鐵、焦糖拿鐵……

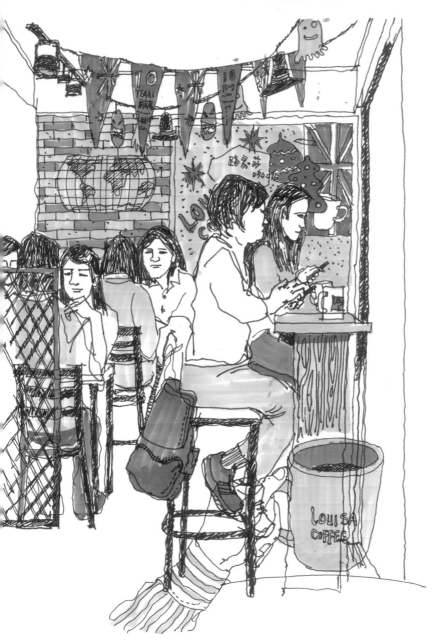

　　好不容易推敲好了，櫃臺小姐又問：這裡喝？帶走？用紙杯？馬克杯？是正常甜？正常冰？直接拿？袋裝？我不知道若選錯，會不會端來一杯壺底醬油？

　　如果你是初次來，又不懂這家 Menu，抉擇又慢，最好先站一旁，研究好再排隊，免得惹人嫌，又耽誤別人的時間。

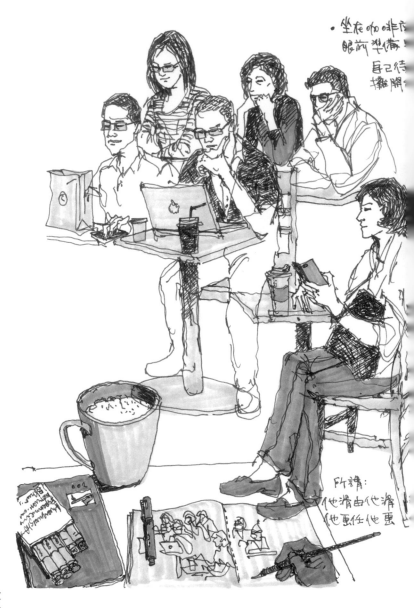

他滑我畫

　　坐在咖啡廳的高腳椅上，準備上班的、辦事情的男男女女來來去去，自己待辦的事情不急，於是攤開紙本畫將起來。

　　現代人眼睛都黏在手機上，沒人會注意你在做啥？

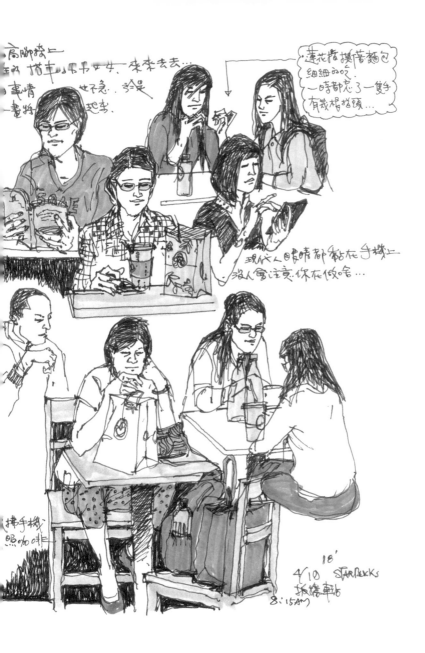

所謂：

他滑由他滑，清風拂手機；

他畫任他畫，明月照咖啡。

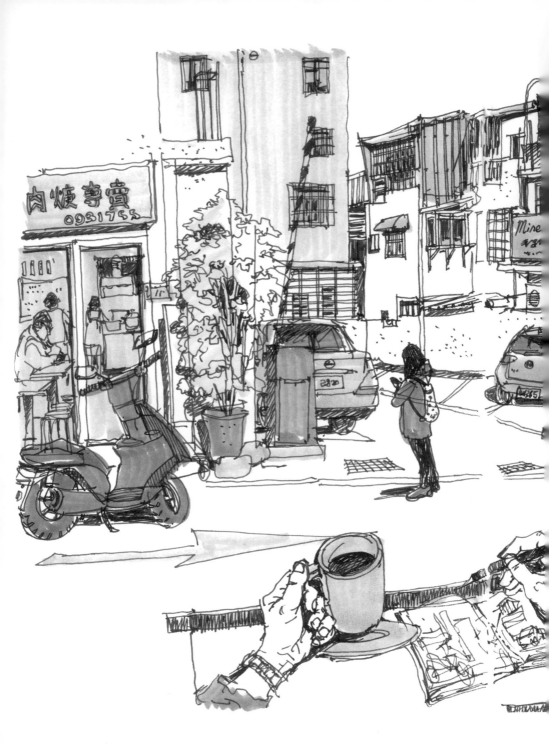

餐館臨窗隨筆

　　走進四米小巷裡的小餐館，坐在面窗的座位。飯後小歇，眼前是塊空地暫做停車，周遭是有鐵窗的住屋，攤開紙本，筆隨境走。

　　鄰座兩位交談中的小姐，注意到我在速寫，順著我的眼光看看外景，又看看我的圖，用著我聽得到的音量說：「高手是不需挑美景來畫。」我自知不是高手，但心裡還是飄飄然，「讚！」對任何年齡層都有效，哈！

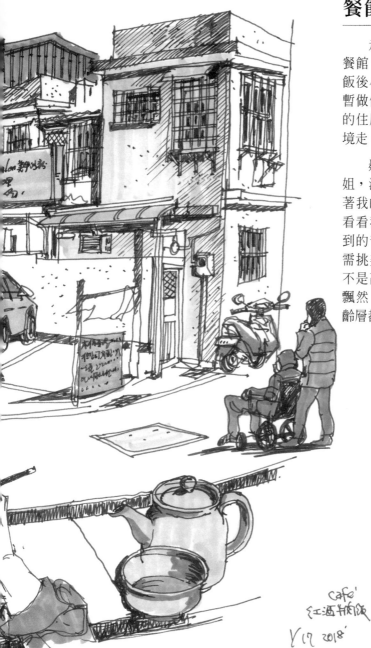

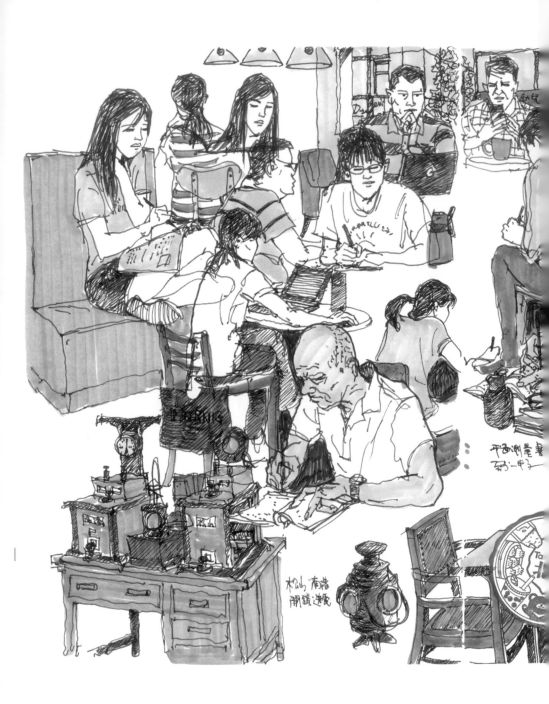

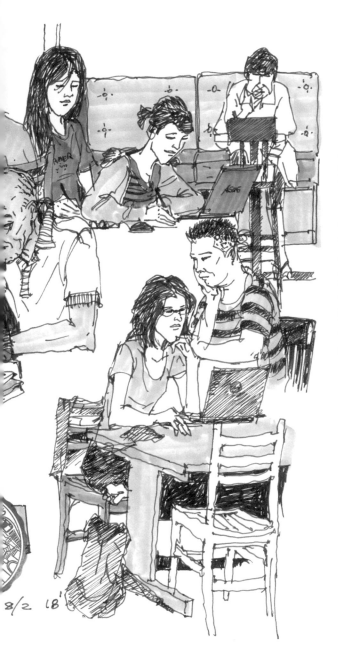

8/2 LB

勤讀測量的長者

　　我故意選坐在長者同桌對面，彼此面面相距僅半米，長者翻著他學生時代所做的測量筆記，時間太久都已泛黃，可能是退休時間多，又拿出來復習，認真地做筆記。在我速寫他的數分鐘裡，長者心無旁鶩，非常配合。

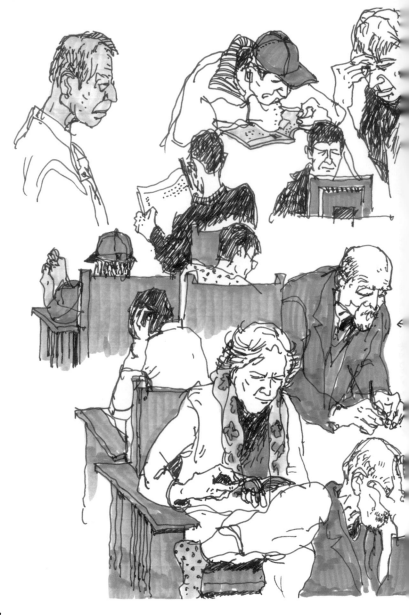

英文郵報

　　這天早上，來到北投圖書館，將空白本子攤在一百三十公分高的書架上，企圖速寫專注閱報或看書之人物。

　　下筆不久，突然一位穿西裝、白鬍子約八十來歲的長者，來到我站著的下方，拿出一本超厚的原文書。他的舉動引起我的好奇，我站在他右前方一

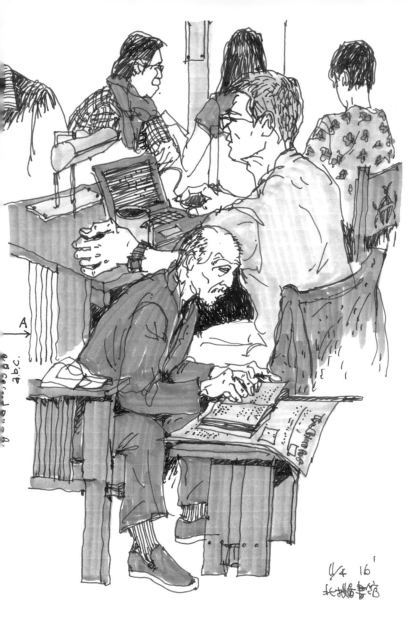

公尺，望著他、速寫他，原來這是一本英文字典。

　　長者邊看 ChinaPost 英文郵報，邊查字典，我兩腿不覺靠攏立正，內心肅然起敬。

　　近一點，有位阿嬤翹著腳，腳上穿著時尚斑點短襪，內心有如青春少女般。

親人般的陌生人

在你的速寫本裡留下身影的，只是當下的邂逅，或許彼此不會再有交集。看著速寫冊和家族相簿並列在書架上，再想想，陌生的他們不也像我的親人般被珍視和對待嗎？

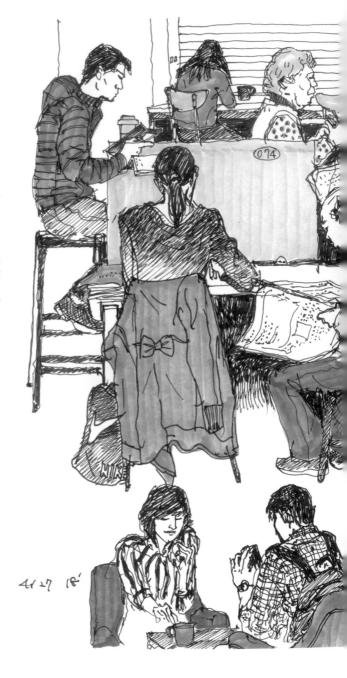

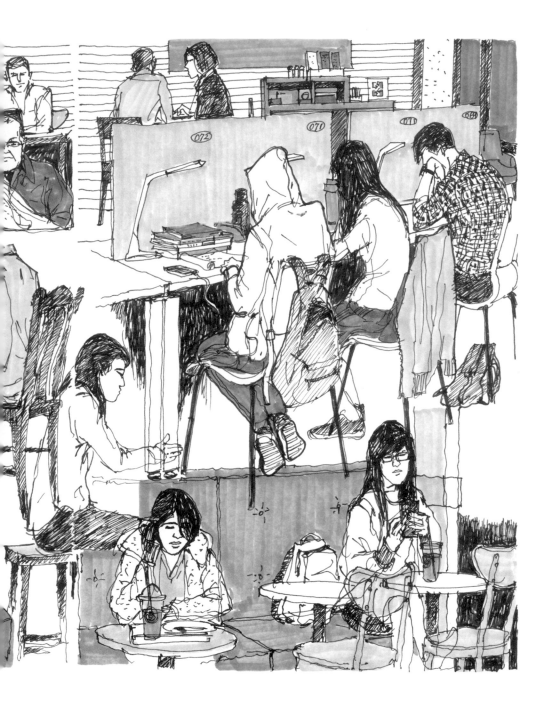

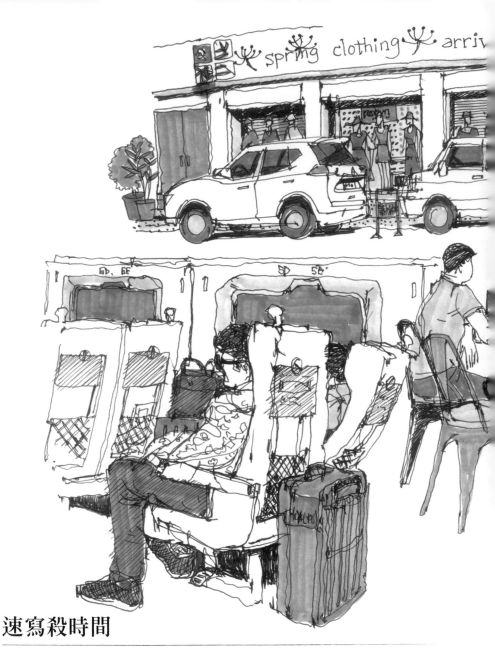

速寫殺時間

　　今早清晨從老家回台北，用速寫殺了客運候車 15 分鐘。對象是對街櫥窗模特兒，個個挺直、敬業，全不在乎一例一休。接著，殺了高鐵候車 18 分鐘，見證候車乘客各吃了幾個漢堡和咖啡，車內又殺了一份自由時報。

　　走道旁，瘦瘦阿桑的行李還真不少，但想想，這又干卿何事？

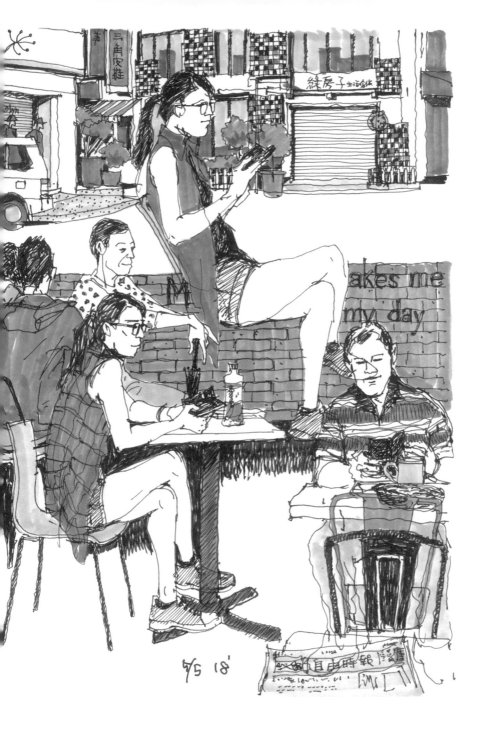

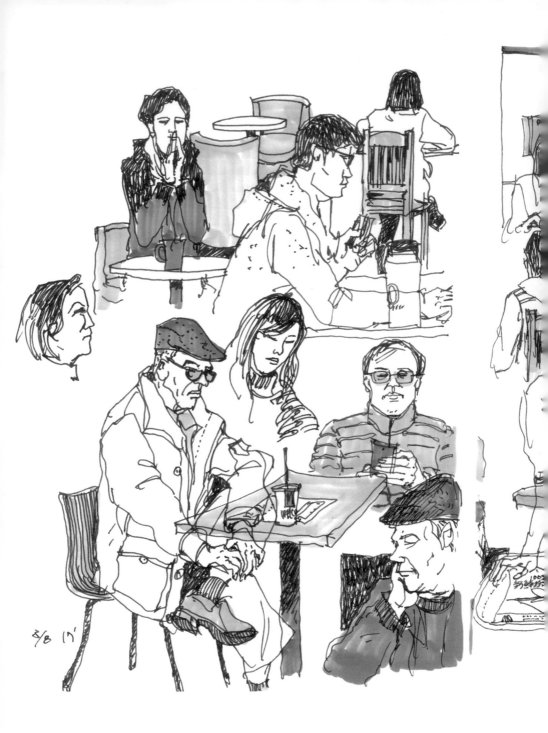

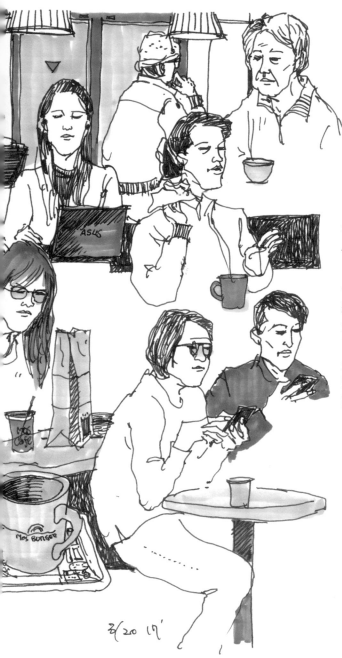

簽樂透

眼前，戴著扁帽的阿伯，緊盯著桌上的一張紙，紙上幾個數字，他不時地塗塗又改改，會不會是為了參透樂透彩的玄機？若是，要賺這個錢，所需智慧應不亞於資深股票分析師。

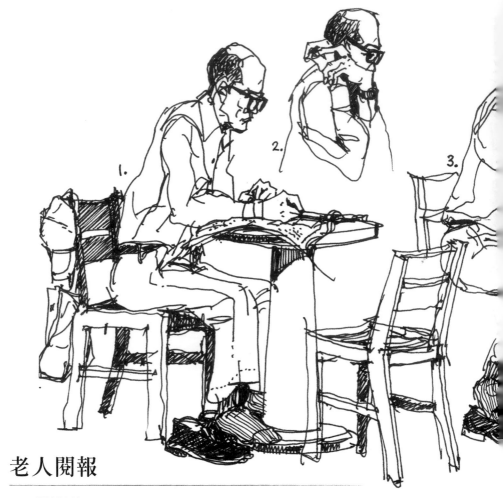

老人閱報

閱報區裡，

1-2 有一位戴黑框眼鏡的尊者正在讀報。

3. 他看完報紙，拿下眼鏡，望望四周，面帶疑惑。

4. 低頭若有所思。

5. 趴在桌上再想想……

我想，尊者可能覺得，今早好像有人一直在看他，還是他太多疑呢？畢竟都這把年紀，不是嗎？

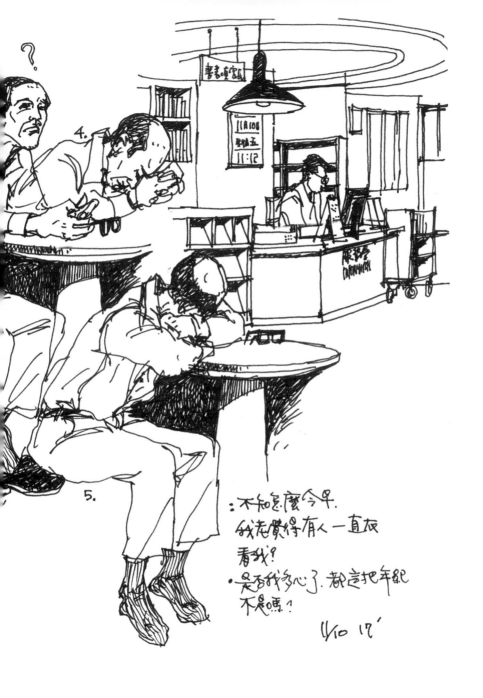

4.

5.

：不知怎麼今早.
我老覺得有人一直在
看我？

•是否我多心了. 都這把年紀
不是嗎？

6/10 17'

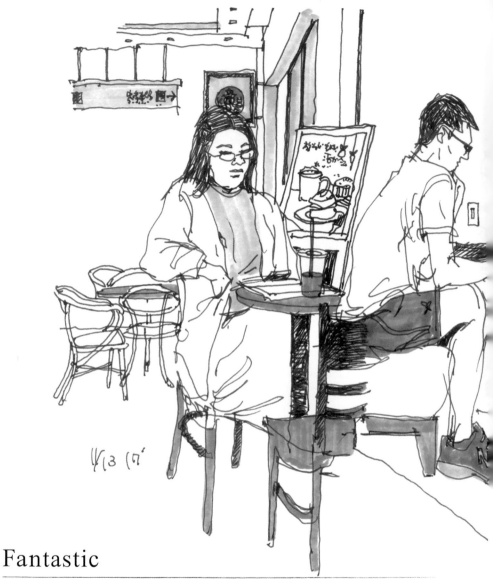

Fantastic

今早在咖啡座上專注速寫，感覺有人輕拍我肩頭，回頭還得仰望，是名老外工程師，他指著我的圖說：fantastic！fantastic！

其實畫得也不怎樣，只好「哪裡、哪裡」，扭捏自謙。

但凡人就是難敵吹捧，我又秀了本子上的另一張連鎖店，他又驚訝地說：amazing！amazing！我想再自謙都沒詞了。

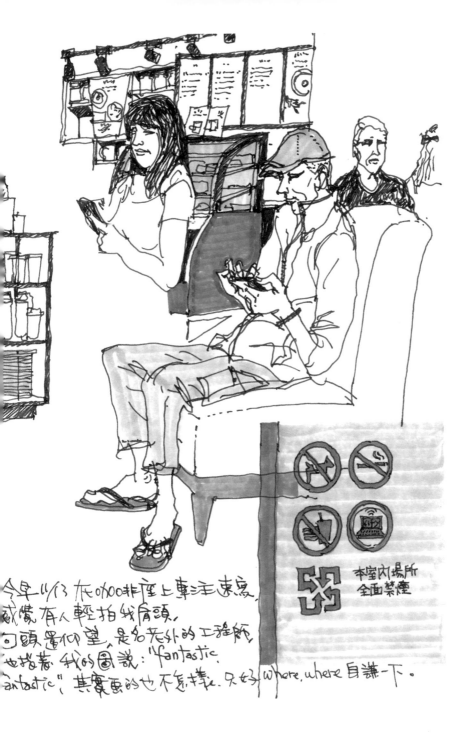

本室內場所
全面禁煙

今早 11/13 在咖啡座上專注速寫，
感覺有人輕拍我肩頭，
回頭置仰望，是名老外的工程師，
也猪著 我的圖說："fantastic.
fantastic" 其實畫的也不怎樣。只好 where, where 自謙一下。

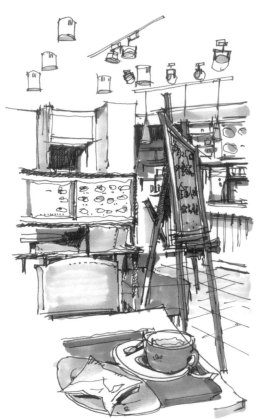

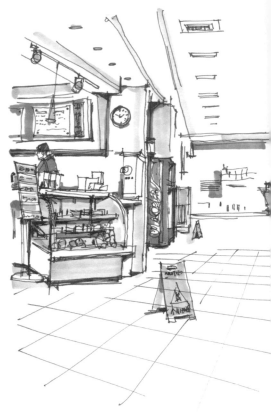

如要滑倒
請參考標準
姿勢(如圖示)

CAUTION
WET FLOOR

小心地滑

滑倒的完美動作

來到咖啡店暫歇，地板上的
標示牌引起注意，仔細瞧瞧後，
擬加說明如下：當你或妳不得不
滑倒時，請遵照標準圖示，左手
前伸，右手掌準備撐地，左腿弓
屈，右腿伸直如滑壘狀，順勢而
倒，若有紮實迴響，就表示一個
成功的滑倒……

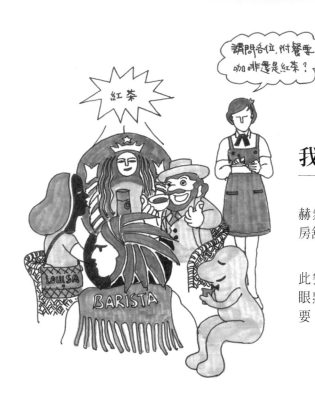

我不喝別人家的咖啡

之前來過這機構調閱資料，赫然發現樓上有處視野開闊，冷房舒適的閱覽空間。

不知你信不信，前些日子在此餐廳吃飯，鄰桌客人長得都很眼熟，點附餐時，五人異口同聲要「紅茶」，讓我印象深刻。

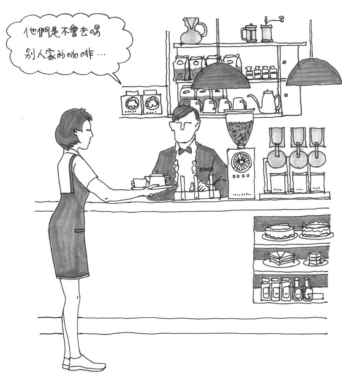

街屋咖啡館

重慶南路從日據時代就一直是台北市最體面的商店街，從每棟街屋原有門面精緻的裝飾，可看出當年屋主的氣派和講究。

隨著時代的變遷，人們的購物行為從尋尋覓覓、各自分散，個人有自己的私房店家口袋名單，最後變成到大型的購物商場，一次購全。

但在未改建前，能讓此類街屋活化再利用，也是維護市容和古蹟的好辦法。眼前，正是街屋的二樓，原有外牆面的細長窗，引進一明一暗交替的光影，有種懷舊式的歷史氛圍。

大家安靜地忙著各自的事，啃書、滑機、敲鍵、發呆、速寫，買杯咖啡就是入場券，咖啡可以細細品嚐，不像電影票，戲看完，只能丟垃圾桶。

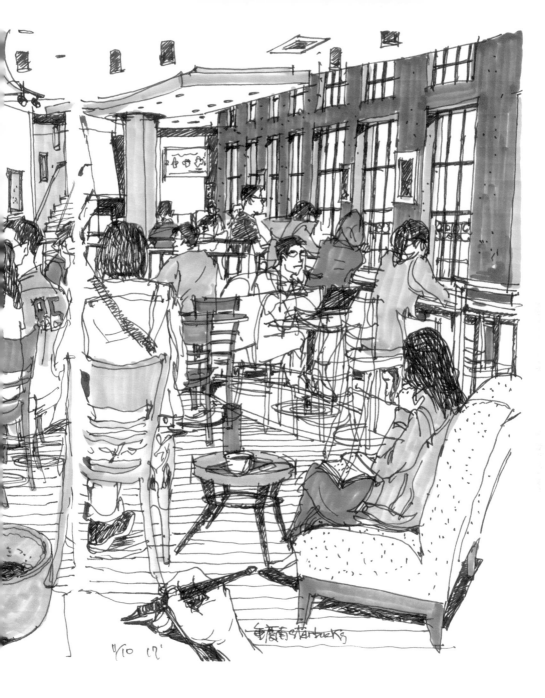

4/10 17'

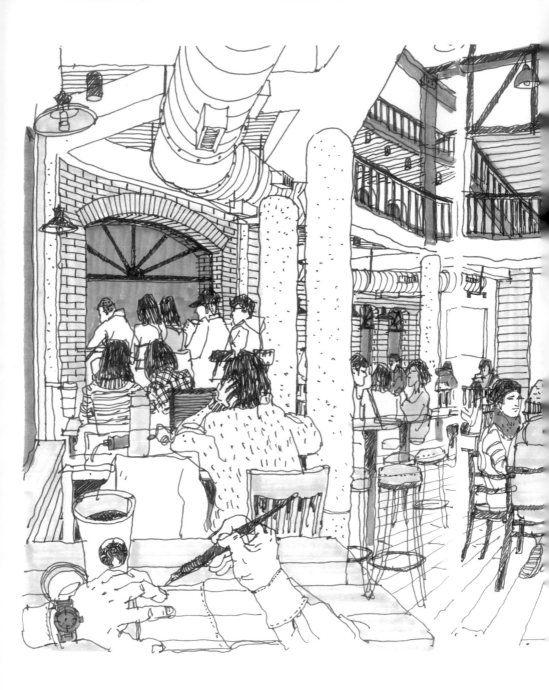

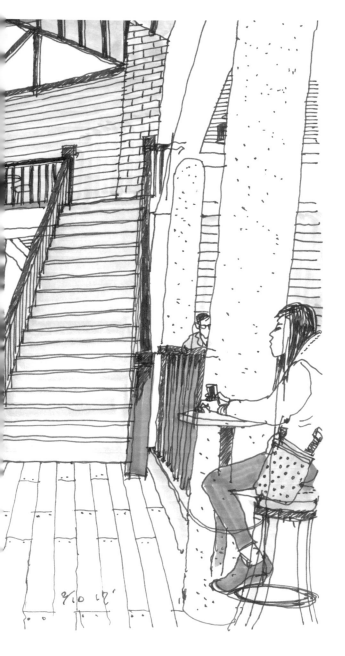

武俠世界

　　室內挑空的木造樓板及盤旋梯，讓人連想到臥虎藏龍，高來高去的打鬥場景，配上節奏明快的音樂，就如同一場精采的舞蹈表演。

　　武俠世界裡，功夫最平凡的，好像稱號總是特別長……

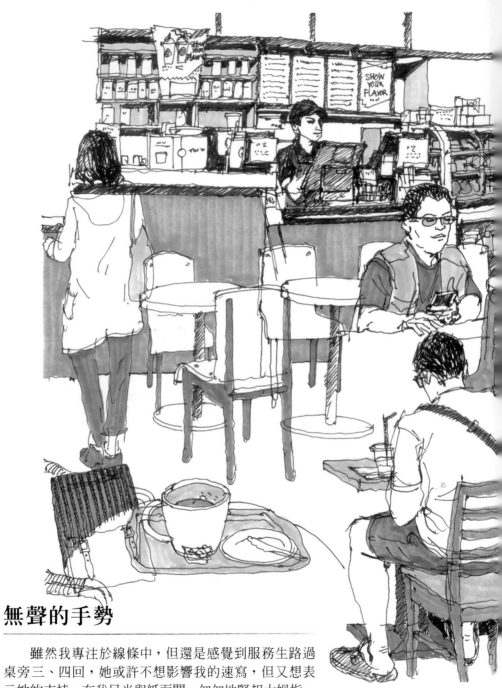

無聲的手勢

　　雖然我專注於線條中，但還是感覺到服務生路過桌旁三、四回，她或許不想影響我的速寫，但又想表示她的支持，在我目光與紙面間，匆匆地豎起大姆指，我知其意，回以微笑，欣然接受。

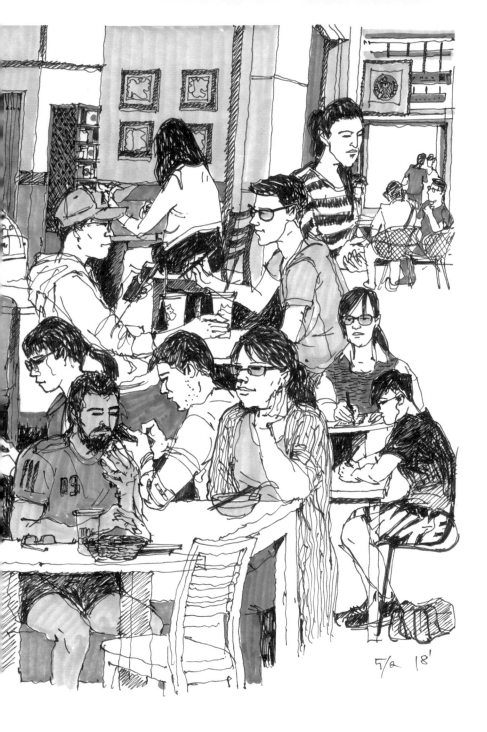

5/2 18'

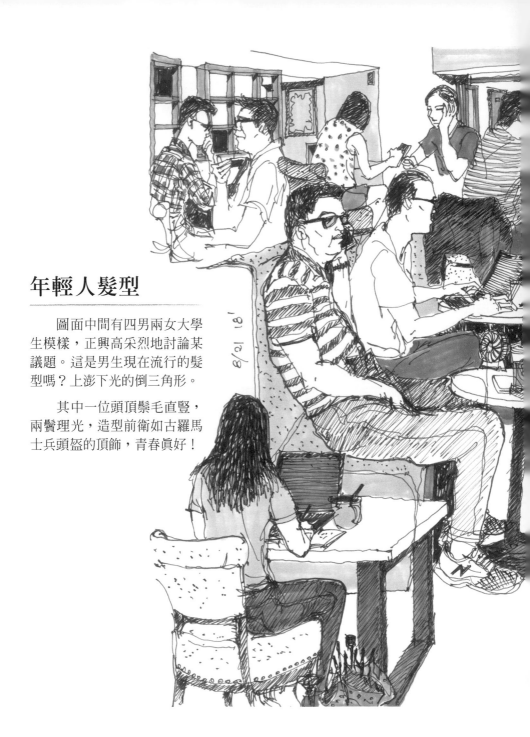

年輕人髮型

　　圖面中間有四男兩女大學生模樣，正興高采烈地討論某議題。這是男生現在流行的髮型嗎？上澎下光的倒三角形。

　　其中一位頭頂鬢毛直豎，兩鬢理光，造型前衛如古羅馬士兵頭盔的頂飾，青春真好！

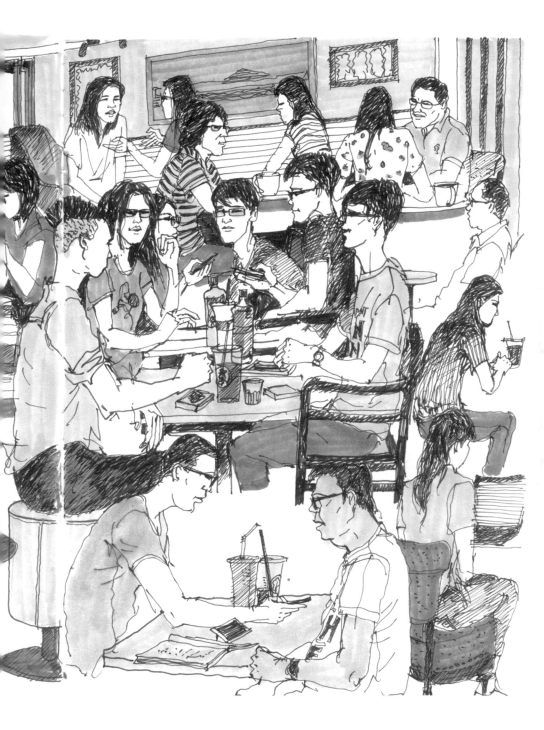

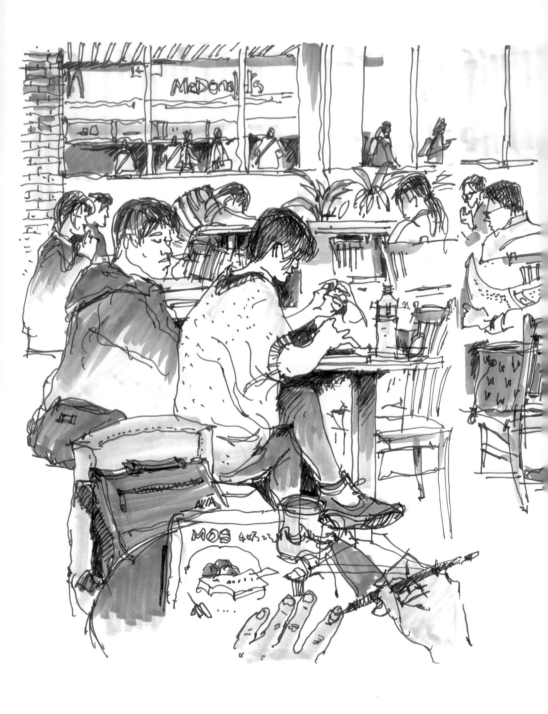

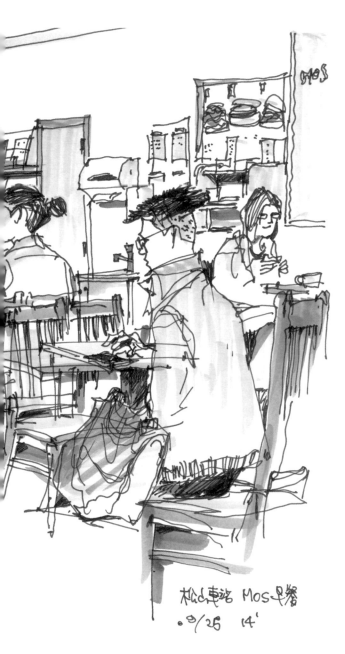

松山車站 MOS早餐
·9/25 14'

松山 mos

　　買份早餐，坐定位置，翻開報紙，咬了一口漢堡。

　　此時，走進一年輕人，坐我右前方，他的髮型吸引了我的注意，耳側及後腦勺理得光光，但頭頂卻盤根錯節如鳥巢，不知是理髮錢沒帶夠，理半頭算半價，還是特別造型，特別收費？

　　我沒膽去問他，太太總是交待我，不懂的事就閉嘴，這年輕人沒兩下，就解決了早餐，起身離去，我既已下筆，就把筆記本填滿吧！

黑框眼鏡

　　清早，來到早餐店坐下，眼前三位少女、一位中年男人竟然都帶著黑框眼鏡，使我想起數月前，和太太的話題——不知何時，少女流行起黑框眼鏡？

　　過去一向是六十歲阿伯戴的，竟成時下最夯。因爲我兩個年輕姪女各戴一副，我私下和太太討論，這樣不會太老氣了嗎？

　　至少，也要裝鏡片吧！

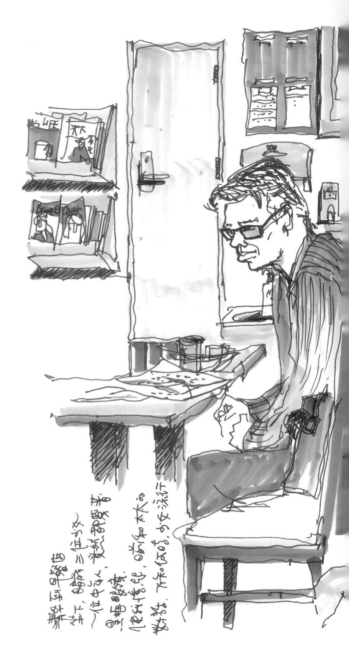

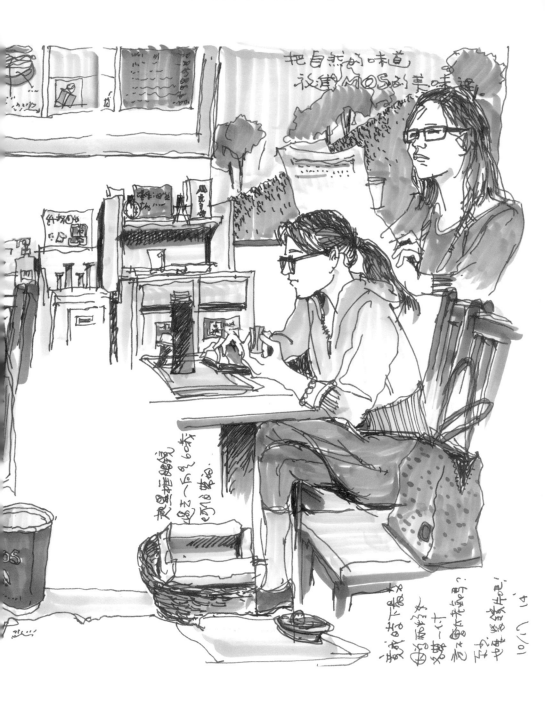

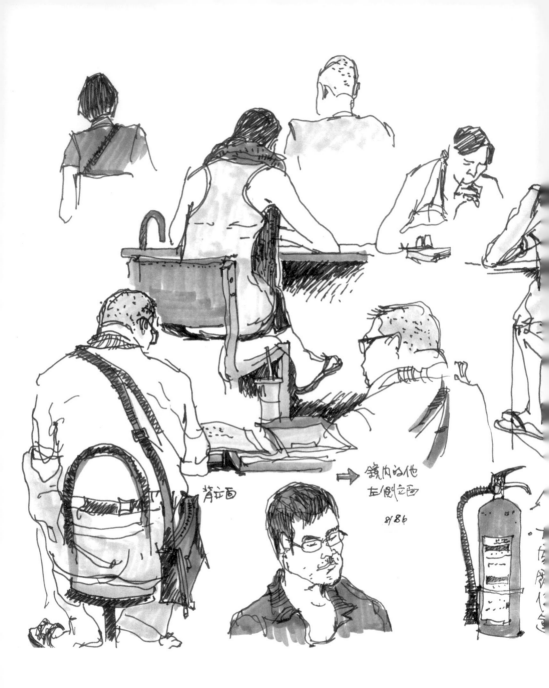

鏡内ゐ他
左側立面
8/86

背立面

(請沿此虛線壓摺)

太雅出版社　編輯部收

台北郵政53-1291號信箱
電話：(02)2882-0755
傳真：(02)2882-1500
(若用傳真回覆，請先放大影印再傳真，謝謝！)

(請沿此虛線壓摺)

太雅

太雅部落格 http://taiya.morningstar.com.tw

熟年優雅學院

Aging Gracefully

讀者回函

感謝您選擇了太雅出版社,陪伴您一起享受閱讀的樂趣。只要將以下資料填妥(星號＊者必填),至最近的郵筒投遞,將可收到「熟年優雅學院」最新的出版和講座情報,以及晨星網路書店提供的心靈勵志與健康養生類等電子報。

＊這次購買的書名是:＿＿＿＿＿＿＿＿＿＿＿＿＿＿＿＿＿＿＿＿

＊01 姓名:＿＿＿＿＿＿＿＿　性別:□男 □女　生日:西元＿＿＿年＿月＿日

＊02 手機(或市話):＿＿＿＿＿＿＿＿＿＿＿＿＿＿＿＿＿＿＿＿

＊03 E-Mail:＿＿＿＿＿＿＿＿＿＿＿＿＿＿＿＿＿＿＿＿＿＿

＊04 地址:□□□□□＿＿＿＿＿＿＿＿＿＿＿＿＿＿＿＿＿＿

05 閱讀心得與建議

＿＿＿＿＿＿＿＿＿＿＿＿＿＿＿＿＿＿＿＿＿＿＿＿＿＿＿＿＿＿

＿＿＿＿＿＿＿＿＿＿＿＿＿＿＿＿＿＿＿＿＿＿＿＿＿＿＿＿＿＿

＿＿＿＿＿＿＿＿＿＿＿＿＿＿＿＿＿＿＿＿＿＿＿＿＿＿＿＿＿＿

＿＿＿＿＿＿＿＿＿＿＿＿＿＿＿＿＿＿＿＿＿＿＿＿＿＿＿＿＿＿

勿忘我～

填問卷,抽好書 (限台灣本島)

單月分10號,我們會抽出10位幸運讀者,贈送一本書(所以請務必以正楷清楚填寫你的資料),名單會公布在「熟年優雅學院」部落格。需寄回函正本,恕傳真無效。活動時間為即日起～2021 / 3 / 31

以下3本贈書隨機挑選1本

加入本書系LINE@好書消息不遺漏!

填表日期:

西元＿＿＿＿年＿＿月＿＿日

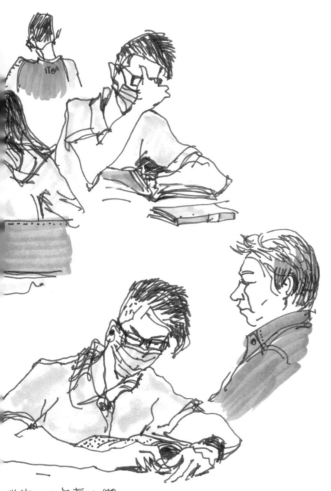

異性吸引力

　　左前坐著一位年輕小姐，穿著緊身 T 恤，頸上披條圍巾，七分褲，腳蹬拖鞋，露出雪白的臂膀及腳踝，洋溢著自信及時尚。

　　仔細想想，是青春及異性吸引你的目光吧？要不路旁運貨的工班，不也都是這般穿著，汗衫披毛巾，你怎麼不曾仔細瞧呢？

坐著一位年青小姐
穿著 T 恤 頭上披條圍巾、七分褲、腳蹬拖鞋
沒露膀及腳踝. 洋溢著自信及時尚....
想想. 是青春及異性. 吸引 你的目光，要不. 路旁
工班、不也都是這般穿著 (披毛巾)、你怎麼不曾仔細瞧我?

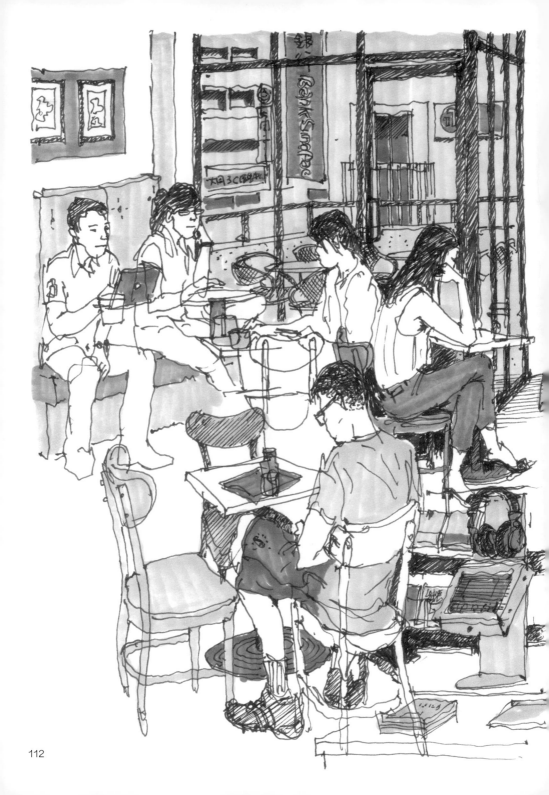

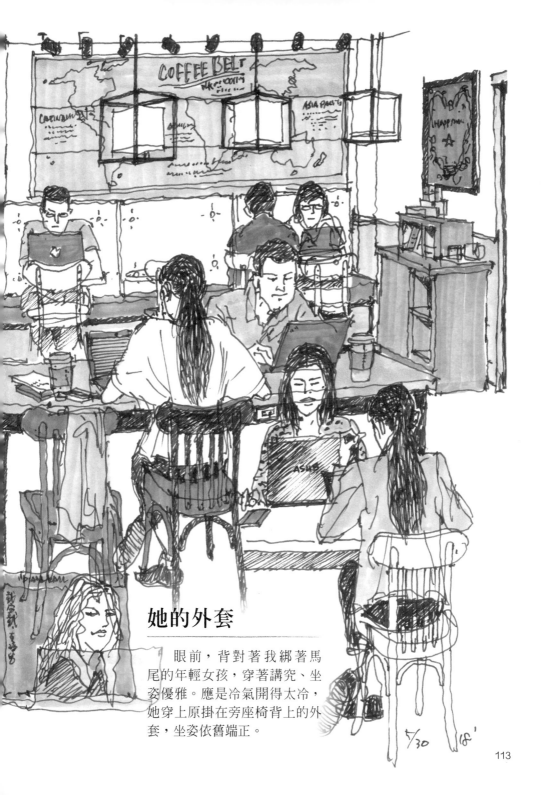

她的外套

　　眼前，背對著我綁著馬尾的年輕女孩，穿著講究、坐姿優雅。應是冷氣開得太冷，她穿上原掛在旁座椅背上的外套，坐姿依舊端正。

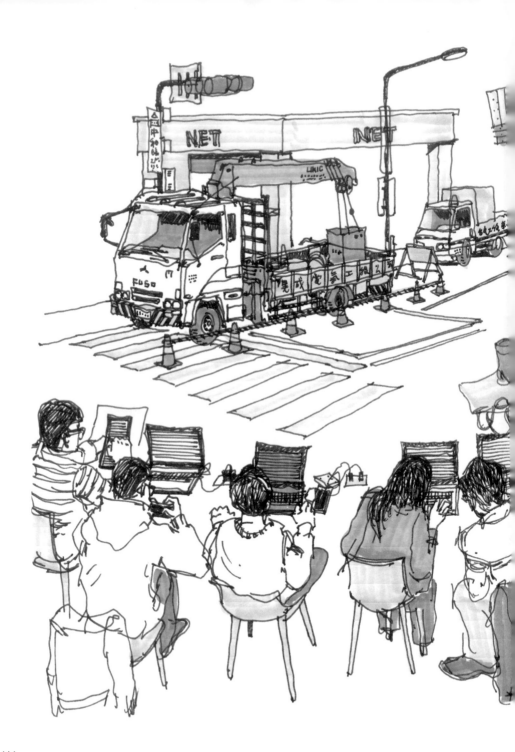

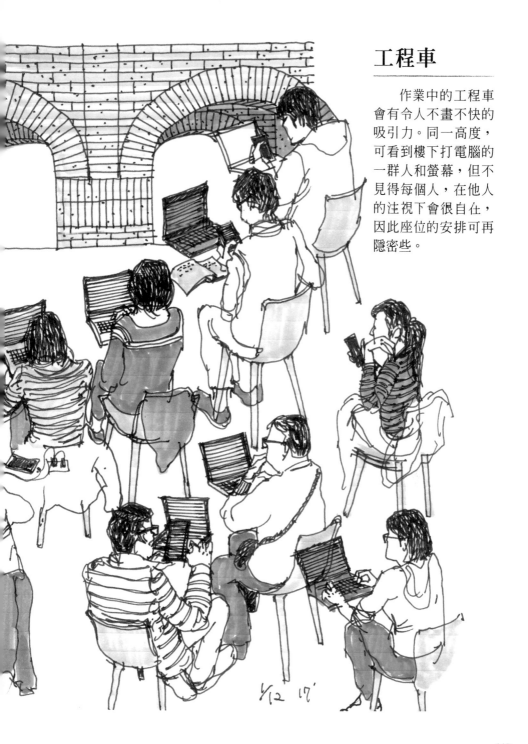

工程車

　　作業中的工程車
會有令人不畫不快的
吸引力。同一高度，
可看到樓下打電腦的
一群人和螢幕，但不
見得每個人，在他人
的注視下會很自在，
因此座位的安排可再
隱密些。

4/12 17'

東洋趣味

　　草屯鎮上某個街角有棟日式瓦屋，牆面用砌磚、雨淋板和木窗，是間賣咖啡和簡餐的小店。

　　走入屋內，抬頭可欣賞排排人字型屋架和吊扇，咖啡煮來只是一般般，但室內空間讓人很舒服。

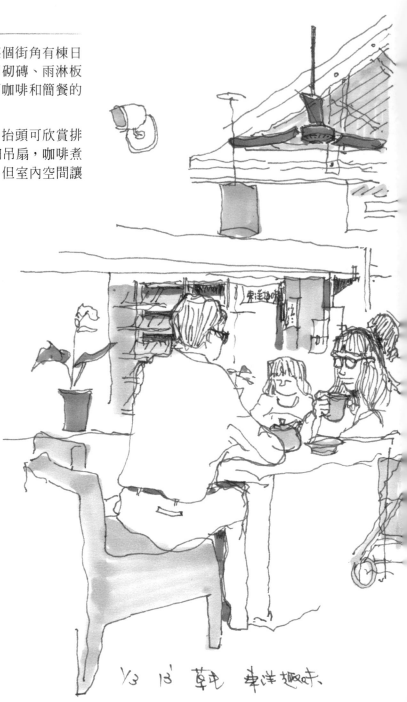

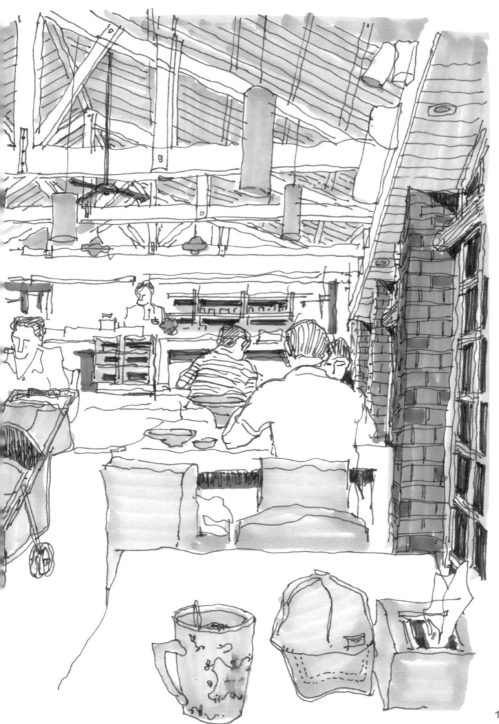

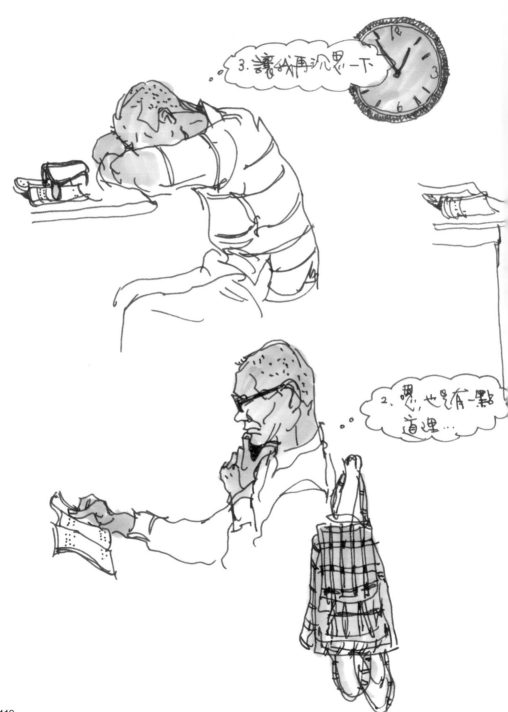

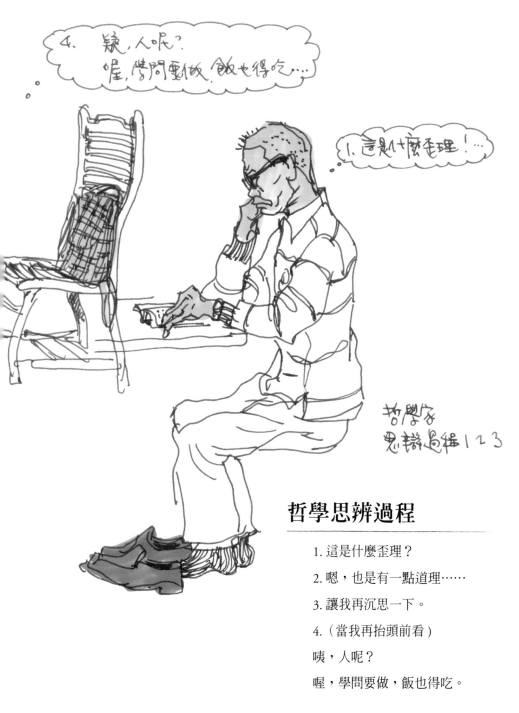

哲學思辨過程

1. 這是什麼歪理？

2. 嗯，也是有一點道理……

3. 讓我再沉思一下。

4. （當我再抬頭前看）

咦，人呢？

喔，學問要做，飯也得吃。

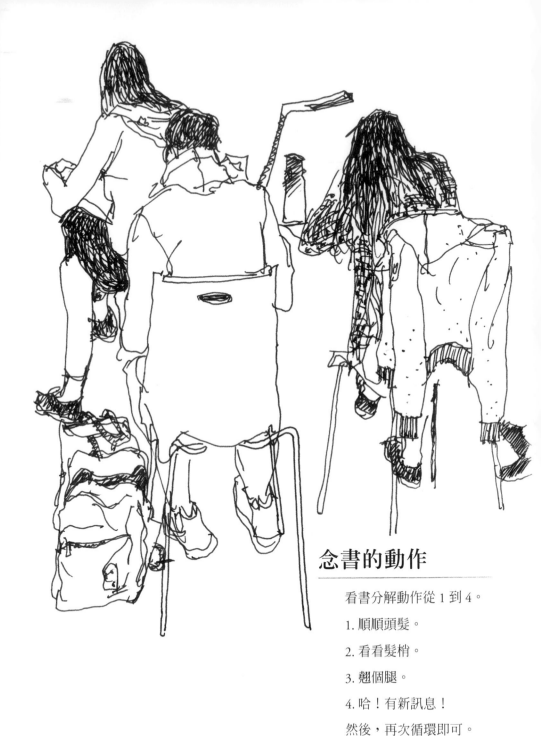

念書的動作

看書分解動作從 1 到 4。

1. 順順頭髮。

2. 看看髮梢。

3. 翹個腿。

4. 哈！有新訊息！

然後，再次循環即可。

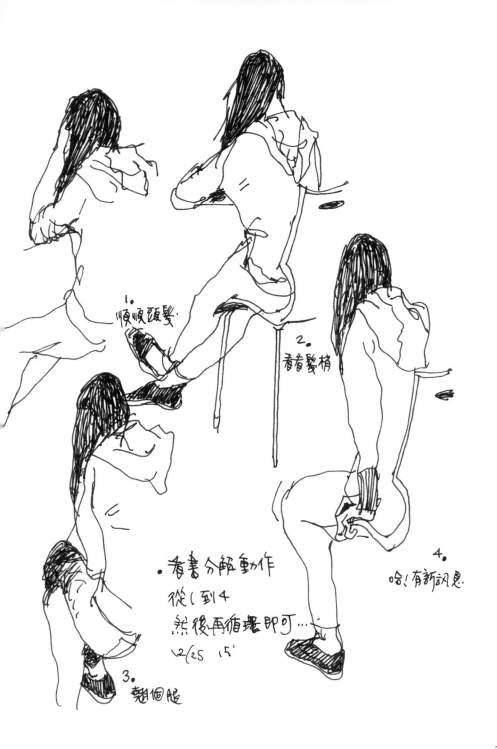

1.
順順頭髮.

2.
看看髮梢

●看書分解動作
從1到4
然後再循環即可…
12/25 15'

4.
哈!有新訊息.

3.
翹個腿

121

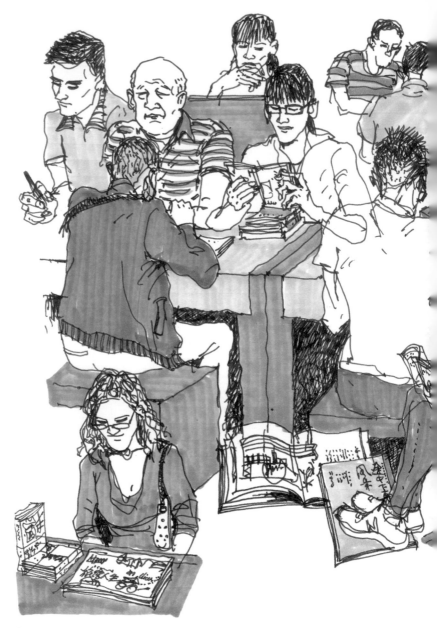

親自選書

 在舒適氛圍的書店，自己可以安靜地翻閱，慢慢挑選，個人覺得親自選書，是對書籍作者的一種禮貌和尊敬。

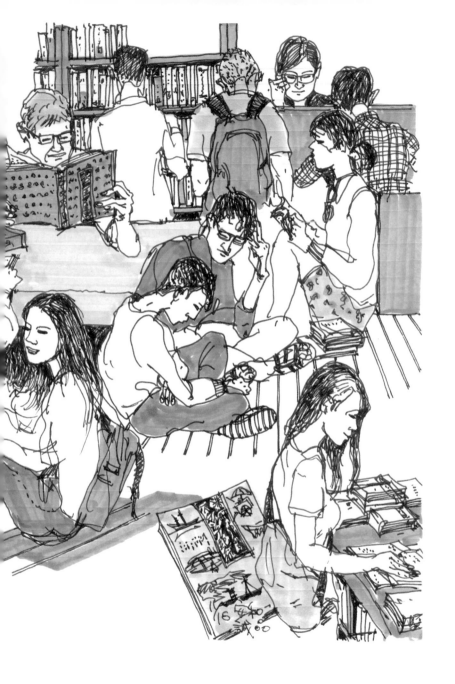

　　有點年齡的我，不曾網購書籍，怕網購如同看了對方照片，就盲目結婚，不滿意就退婚，好像就是少了交心的過程。

研磨咖啡機

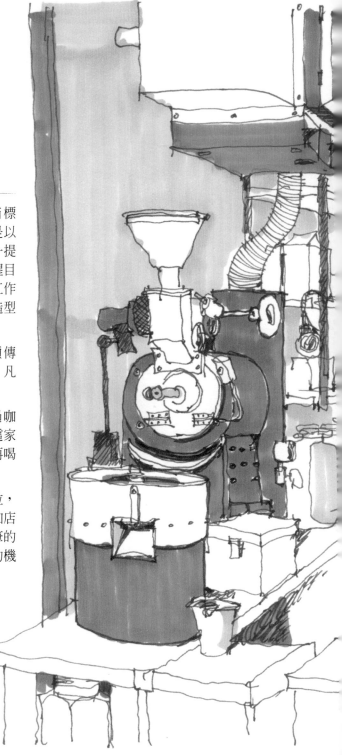

有一家以蛋形人為商標的咖啡連鎖店，店面通常是以原木本色簡易裝修。值得一提的是，每家分店在門面最醒目的位置上，一定擺著一台工作中的烘焙、研磨咖啡機，造型獨特，深具美感。

烘焙的咖啡香從街頭傳到巷尾，藉著空氣的傳播，凡人無法擋。

其實，我清晨已喝過咖啡，但午間路過三角窗的這家店，還是難敵誘惑，選擇再喝一杯。

店內只有五、六個座位，畫進眼前的二女子，可略知店面大小，而真正吸引我動筆的主角，就是這台製造香味的機器。

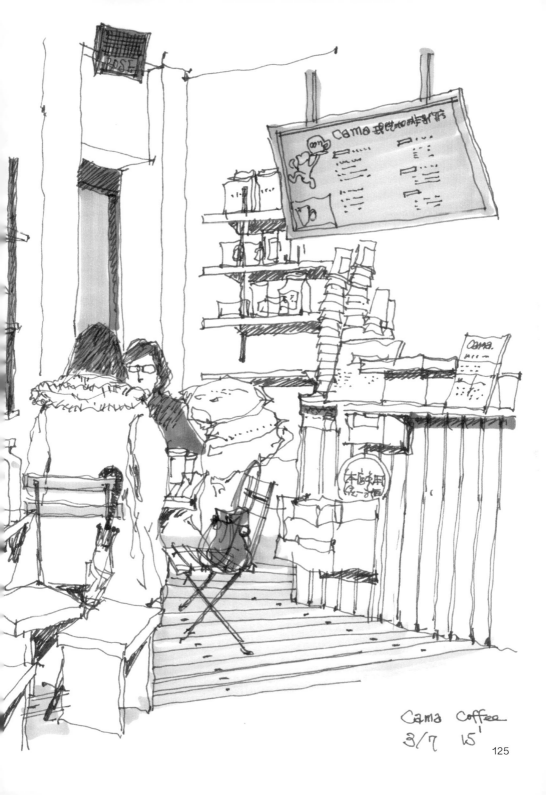

Cama Coffee
3/7 15'

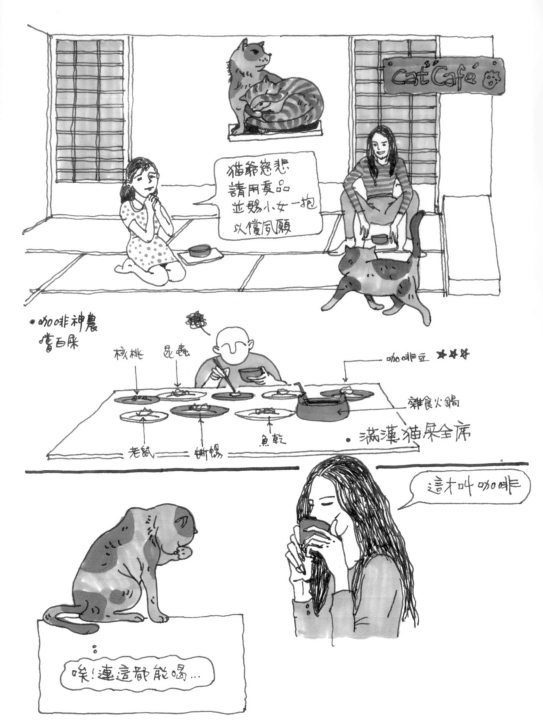

貓咪咖啡館

　　時下流行「貓咪咖啡館」，只要點杯咖啡，就可入內與貓咪相處，許多愛貓的人士，可能礙於自家無法養貓，會特地來此解解思慕之情。

　　貓的個性高傲孤冷，你可能坐上一小時都不獲貓的青睞，但偶爾牠來你身上磨蹭一下，就足於讓你樂上雲霄，整日的煩躁一掃而空。

　　講到貓與咖啡的關係，就會連想到世上最貴的「貓屎咖啡」，這種咖啡是麝香貓吃了咖啡果實後，將不消化的咖啡豆排出，收集加工而成。因為咖啡豆在貓的胃裡發酵，改變了蛋白質結構，此類豆子經過精心烘焙，煮出來的咖啡完全沒有一絲苦澀，濃郁順口，是咖啡中的極品，一杯至少五百元台幣。

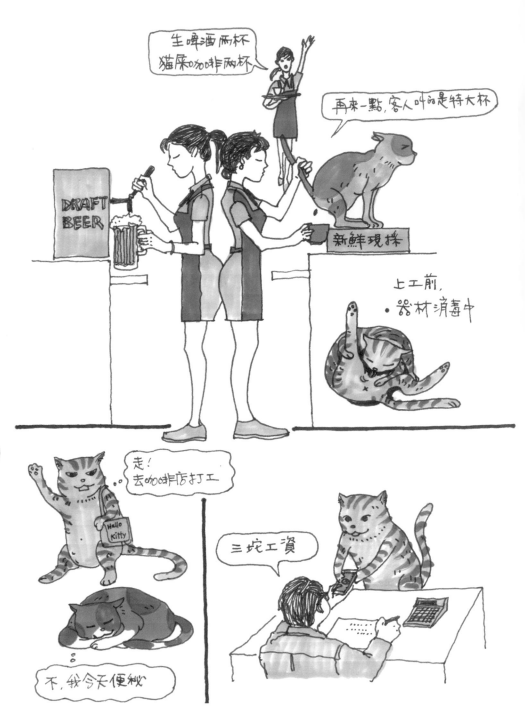

但因蒐集不易奇貨可居，不肖商人就豢養貓隻，有虐待動物之嫌。

如果是尊重貓的自由意願，讓貓咪輕鬆打工，拉屎賺外快，那就人貓皆大歡喜。我在想「貓屎咖啡」當然是不便宜，我對當初第一個發現「貓屎咖啡」美味者，非常欽佩，我想他應該嘗盡貓咪的各種大便，才能得出這個結論。

如同古代神農氏親嘗百草，才能定出各種植物的藥性一般，若將試吃過程，嘗盡各種大便，噁心代價都算在內，你還嫌「貓屎咖啡」貴嗎？

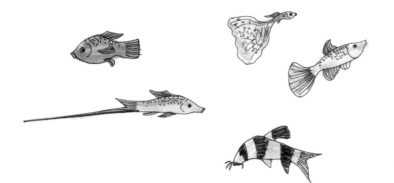

一家四口
和
一缸魚

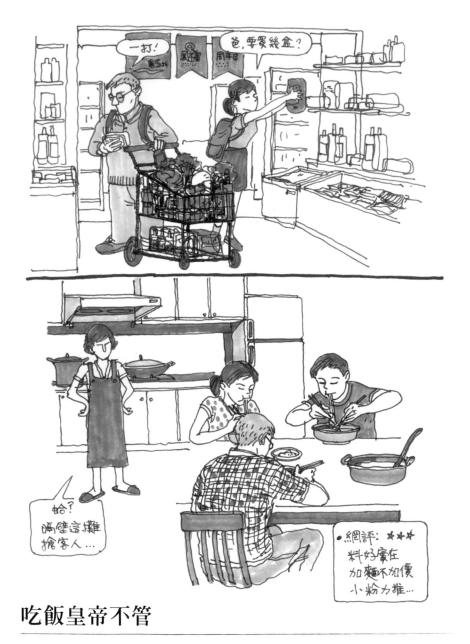

吃飯皇帝不管

　　內人一向重視家人健康，她經常和姊妹、好友交換飲食訊息。也不知多少年前，家裡就再也見不到純粹的白米飯，取而代之的是，藜麥、薑黃、糙米、五色十穀米。負責盛飯的小女每次打開電鍋蓋時，總是唉嘆一聲，不是黑點叢叢的藜麥、咖啡色的糙米、黃色的薑黃就是紫色斑斑的十穀米。

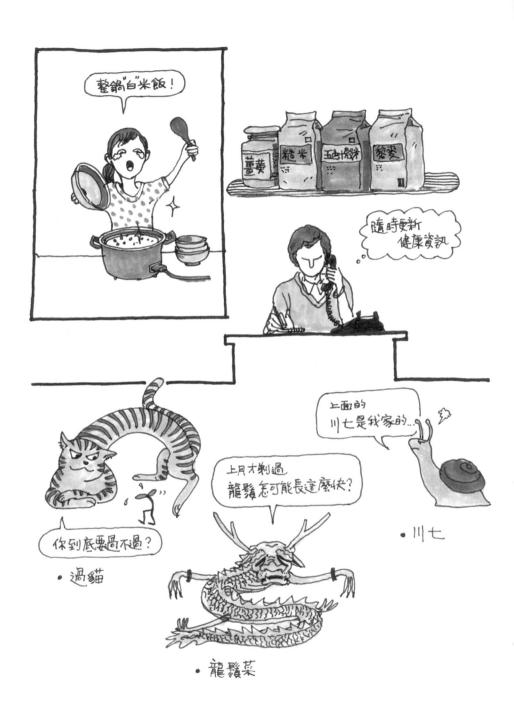

133

家中只有妻享受其中，我和兒子、女兒總是面有難色地默默扒飯，我們都覺得這種飯配什麼菜色都一個味兒。尤其是看著內人又把這種雜糧飯裝進兒女的便當裡，他倆只能相視無言，默默承受，當然你還是能有所選擇，選擇吃還是不吃。

然而妻居然變本加厲，有次以藜麥、糙米、薑黃摻雜十穀米煮出一鍋超級什錦飯，這已經超過我們能忍受的底線。經過家庭會議在多數表決下，妻做了些許讓步。她答應以後白米只加一種雜糧，也就是要嘛薑黃飯、糙米飯或十穀飯等。

不僅米飯如此，連蔬菜也漸漸地從熟知的小白菜、高麗菜、菠菜、A 菜，變成過貓、川七、龍鬚菜等野菜或蕨類，那不是蝸牛吃的？吃了幾年下來，最近照鏡子，鏡中那個人有沒比較健康不知道，但模樣漸似牛羊等草食性動物，個性都變溫馴了。

這一天，小女盛飯時，廚房傳來「啊！」一聲，我以為發生了什麼事，原來電鍋裏居然是雪白的一鍋飯，這已是記憶久遠的事。太太在旁輕描淡寫地說，今天藜麥、薑黃、糙米同時都用完了，只好白飯不加料。這餐飯我們就著白飯吃得津津有味，但高興只有一天，因為隔天妻又上迪化街補貨，第二天電鍋的飯又是五顏六色。「天下沒有白吃的午餐」在此好像也可適用，也就是「健康是味同嚼蠟吃來的。」

直到有一天，妻出國旅遊十幾天，我和小女推著菜籃車和背袋，到超市大肆採購，逐挑不太健康的五花肉、培根、熱狗、貢丸、蝦米、筍干、豆瓣醬。

我三十幾年前留學生涯的廚藝，再次重現江湖，香菇蝦米肉臊、五香東坡肉、蒜泥白肉、幾兩白乾，再加上餐餐白米飯，兒女都非常捧場，總是盤盤清空。

當妻回國時，本以為我們會營養不良，怎知我們不只精神抖擻，甚至有點虛胖。當妻重新掌廚後，我們又恢復幾近禪修吃素的飲食，但兒子和小女應該沒忘記，為父一手凡間口味的料理。

有一晚，妻準備煮麵吃，她問兒女各要吃多少？而我一向都是自己下麵，兒子和小女居然指定要我也多下他倆的份，因為他倆知道我的麵有不同的加料。妻感到事有蹊蹺，過去廚房執政者說啥就啥，餵啥吃啥，食客沒有表達意見的空間，現在隱約覺得家裡有位爺兒，可能是個練家子。他只在當權者外訪時，路見不平，出來拯救「饑」民。

將就

　　小女在外縣市工作，大約是每兩星期回來住一晚，吃兩餐，因為她的工作無法定時吃飯、睡覺，平常只能利用空檔，便當囫圇吞兩口。

　　當女兒回到家，為媽的，只要知道她會在家吃飯，必定親上市場買菜，然後在廚房精心料理。當菜從廚房一道道端出：烤肋排、枸杞明蝦、紅燒鯧魚、鐵板豆腐、小魚莧菜、奶油杏鮑菇、再加上蓮藕排骨湯。太太會謙虛地說：「沒什麼菜，將就著吃」兒子、女兒和我也會很隨意地盤盤清空。

　　某晚，只有太太和我在家，兩份餐點也不好意思叫外送，我說在家「將就著吃」吧！我太太居然只煮兩碗白飯，將昨晚吃剩的兩道菜熱熱算一餐。

　　啊！我才發現對象不同的「將就」差別還真大……

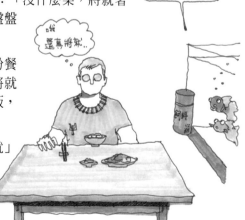

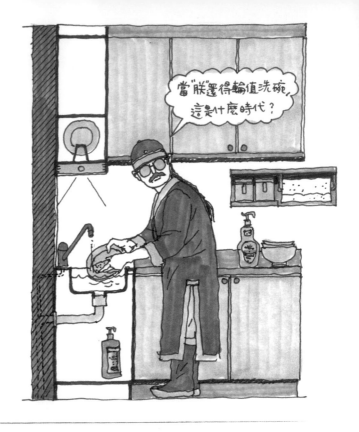

三皇一后

每年清明過後，天氣就悶熱起來。這天辦完事回到家，滿身是汗，扭開電扇，準備涼快一下。突然吹出來的是一團灰塵，才想起去年電扇沒洗就蓋上封套，只好動手拆電扇洗一洗，既然雙手都弄濕了，乾脆客廳、餐廳、書房、主臥室四隻電扇都一起洗了。

妻回到家，看到一排四隻乾淨的電扇，正一起晾乾，開口說：「今天是什麼佛心來著？」

大概是家裡的老爺，一向不動如山，今天舉止，令人訝異至不知不覺用起甄嬛傳的台詞。我一向對連續劇無感，因為不知完工期是何時？但最近每逢晚餐時刻，母女總是扒飯配電視，還興奮地彼此對台詞，原來這劇已在電視台播放數回，她倆可一看再看。既然電視被霸占，我不得不地陪看幾集，發現此劇描寫後宮爭寵，勾心鬥角，無論劇本、台詞、選角、服飾都十分考究。

當天劇集播完，妻問：「今天輪到誰洗碗？」我說：「鄭（朕）還有摺子未批……」沒想到，兒子和女兒接著說：「我等亦為鄭（朕）氏」，妻突然發現：「對啊！只有我是烏拉那拉氏。」

左手皂？

這個週末回草屯老家，晨間散步來到台灣手工藝中心。此地建築輕巧、林木高聳、綠草如茵，九點不到，假日文創市集的各個攤位老闆已忙著布置商品。

匆匆一瞥，看到一疊狀似香皂的商品，標示牌寫著像是「左手皂」。「哇！多有創意的商品，是用左手拿皂洗？那麼就該有右手皂？甚至還有洗左右大腿的專用皂？」。腦中瞬間激起系列產品想像的漣漪。

男主皂區

手皂

腿皂

男主專用肥皂

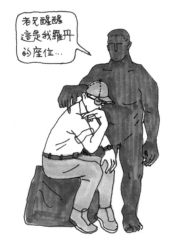

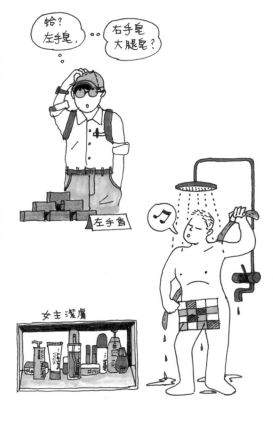

想起家中浴室的鏡架上，全是女主人的瓶瓶罐罐，有洗臉、卸妝、潤髮、護膚、保養等。而我只有一塊肥皂從頭洗到腳，如果我買了左、右手皂和左、右腿皂，擺起來，不也差強能與之抗衡？

當腦子繼續轉，兩腳也同時趨前一步，仔細看清，原來是視力欠佳，標示牌是「左手香」手工皂。瞬間，一切幻象打回原型，「皂」「香」外型還頗像。最終我還是買了一塊左手香，等我的肥皂減肥後，我就可以用這塊左手香取而代之，至少，原來使用的是「肥」皂，可升格為「香」皂。

對峙

　　我住的公寓底層，近年來，不少住家改裝成餐飲業，所產生的廚餘，難免會引來蟑螂。

　　這一天，一隻冒進的蟑螂沿著管道間，從排風口爬進我家浴室，當小女進浴室時，燈一打開，就看到這隻壯碩、黑亮的大蟑螂，正站在玻璃櫃的瓶罐間，小女嚇了一跳，但也不知如何因應，趕緊呼叫我來處理。照理說，蟑螂應知難而退，躲向陰暗處，給人類起碼的尊重，但這隻蟑螂可能視我為一隻身軀龐大，動作遲緩的長頸龍，從大腦下命令到四肢，需時甚久，以蟑螂敏捷的身手，自信有充裕的時間反應。

　　所以，牠原地不動，無所畏懼的與我對視，令我更不爽的是，牠輕鬆地搖著兩根觸鬚，就像安逸地搖著羽扇般，表明牠吃剩飯 (台語) 等我。

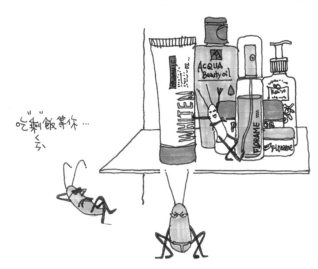

吃"剩"飯等你…

男主人專用 "肥" 皂

橡皮筋一條

剛剛發生什麼事?

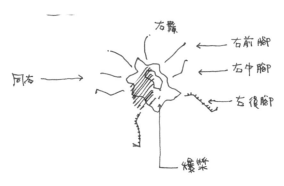

右鬚
右前腳
同右
右中腳
右後腳
爆漿

我想如果不去在乎瓶瓶罐罐，直接拿拖鞋撲殺，也就是玉石俱焚。但也不能保證，傷得了蟑螂，而且牠的命，肯定沒有蜜絲佛陀，或資生堂值錢。

我是不知這些瓶罐都做什麼用，因為我一向只用越洗越肥的「肥皂」，但可確知的是，對峙的結局是「有功沒賞，打破要賠」（台語）。這下，我只好使出多年不露的絕招，我在桌上找來一條橡皮筋，目測標的物一百五十六公分距離，無側風，瞄準蟑螂兩眼之間，拉筋，摒住呼吸，「唰」一聲，筆直射出，蟑螂應聲當場爆漿。我知若只打中一腿，牠還能帶傷逃竄，後患無窮，不能給牠第二次機會，必須一擊斃命，讓牠不知所以，死得暢快。

神奇的是，蟑螂屍首周邊的瓶罐全然紋風不動，太太和小女在旁看到整個狙擊的過程，驚訝得目瞪口呆。我若無其事走回客廳，繼續看我的報紙，隱約聽到她倆一邊善後，一邊悄聲對話，「爸說他小時玩橡皮筋或彈珠，準度沒對手，好像是真的?!」

其實，這不過是我一甲子前的小技倆，童年時，這是小男生必備的技能，只有精與不精的差別，有時自己把實力說得誇張些，但總要有七、八成的根據在吧！武俠世界常說：「高手在民間。」

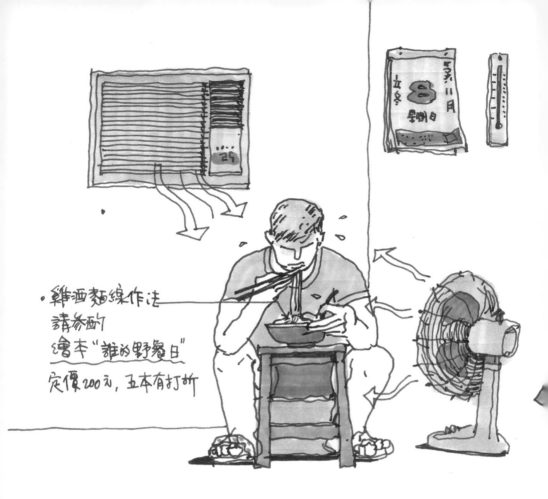

雞酒麵線作法
請參酌
繪本“誰的野餐日”
定價200元，五本有打折

立冬進補

　　台灣人習慣在「立冬」當日進補，滋養身體以應付即將到來的冬天，我先天體質屬熱，即使寒流來，我都照喝冰啤酒，但我太太體質甚寒，從小岳母都是照農民曆的節氣，給她進補。

　　我家兩個小孩都遺傳媽的體質，未到冬天就手腳冰冷。所以，他倆從小隨著媽燉煮進補，我家廚房的櫥櫃，總有大包小包的枸杞、紅棗、黃芪、冬歸、粉光蔘、冬蟲夏草。

今日是立冬，氣溫居然高到三十三度，俗話說人不照天理，天不照甲子，現今社會動盪朝野紛爭，連春夏秋冬都亂了套，但立冬進補對太太而言才是國家大事！

當天一早，妻就在廚房備料，沒多久麻油雞酒的香味就傳滿整個屋子。他們三個一國，坐在餐桌上優雅的唏哩呼嚕吃著麻油雞麵線，就我自己拿個板凳，端坐冷氣機下，再打開電風扇助威，但依然滿頭大汗的吃了一碗麵線，吃完後，倒杯冰啤酒，讓寒熱均衡一下，補是白補了，但滿足口慾是真的。

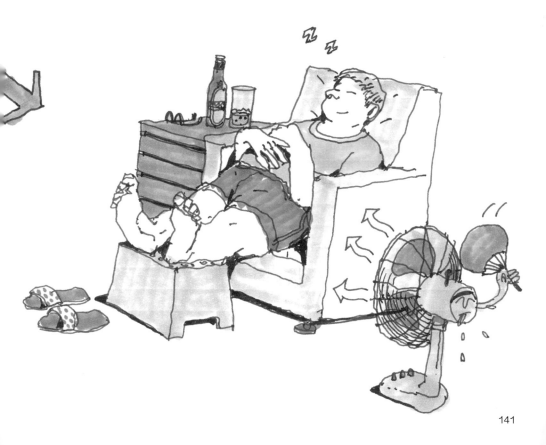

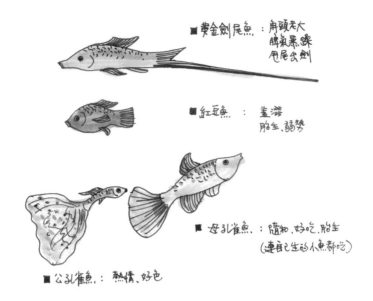

■黃金劍尾魚：用頭充大
脾氣暴躁
用尾如劍

■紅豆魚：羞澀
胎生、弱勢

■母孔雀魚：隨和、好吃、胎生
（連自己生的小魚都吃）

■公孔雀魚：熱情、好色

那一缸子的事

十幾年前，太太從公司帶回一小袋孔雀魚，是她同事家魚缸生了一大群，拿來分送好友，太太不好推卻，拿回家後，放在玻璃花瓶裡養。

或許是我職業習性使然，平常都幫人設計住家，即使是魚，也不應該委屈牠們，於是去添購魚缸、水草、燈座、珊瑚。養著養著，又陸續添購過濾器、保溫棒，以及黃金鼠魚和小丑魚，幫忙清青苔。大概是環境優渥，魚也越生越多，又回送太太的幾位同事，「養魚經」也變成太太同事間，茶餘飯後的熱門話題。

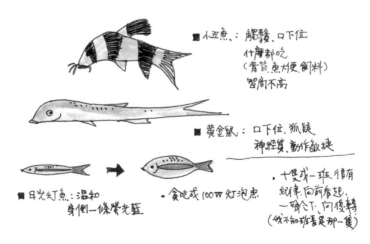

■小丑魚：觸鬚、口下位
什麼都吃
（青苔、魚大便、飼料）
智商不高

■黃金鼠：口下位、狐疑
神經質、動作敏捷

・十隻成一班，很有
紀律，向前衝起，
一聲令下，向後轉
（我不知班長是那一隻）

■日光灯魚：溫和
身側一條螢光藍

・貪吃成 100w 灯泡魚

142

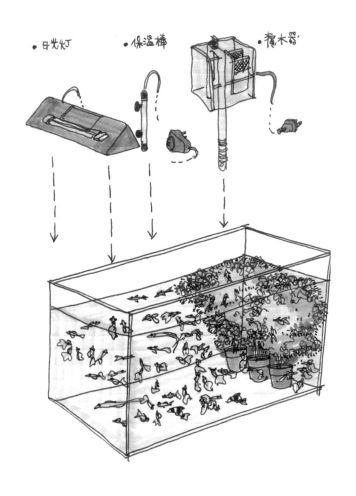

　孔雀魚生性熱情，公魚魚尾又大又豔，好色整天追著母魚，母魚好吃，體型微胖，是公魚體型的四、五倍，只要有人靠近魚缸，牠們會集體搖尾巴，過來和你對看，而且會興奮地轉圈圈，手指伸進魚缸，孔雀魚會親吻著你的手。

　孔雀魚是胎生，小魚一隻隻生出來，但要趕緊躲進水草中，否則就被大魚吃掉，能順利長大的，不到五分之一。

　黃金鼠魚體型細長，個性狐疑、神經質，一有動靜就橫衝直撞，過去曾有過三隻衝出魚缸，發現時，已在地上變成小魚乾了。

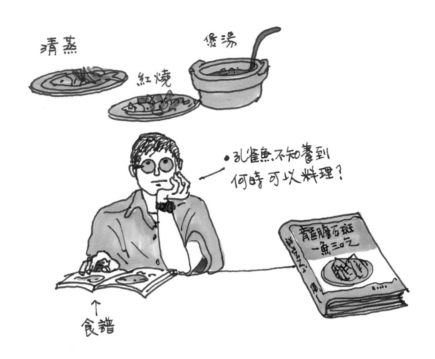

清蒸

紅燒

煲湯

●孔雀魚不知養到何時可以料理？

↑
食譜

菁膽石斑
一魚三吃

以往住家附近有兩家水族館，買飼料、水草，偶爾也添購小魚，以避免過度近親繁殖，造成後代骨骼畸型或免疫力降低。但上週二突然發現，魚飼料沒了，想回家路上順道去魚店買，豈知兩家店早已搬遷他去，或許是房租漲價不符成本，這下只能等到週末，去建國花市的魚店買，但小魚要挨餓數天也不行。隔晨，我試著用牛奶土司，撕成一絲絲放進魚缸，起初，小魚聞一下，理也不理又慌張游來游去，期待飼料撒下，在久候不著失望之餘，姑且嚐嚐，居然也吃了起來，我也就再撕一些，因為若牠們不吃，食物會汙染魚缸，我想這下可捱到週末。

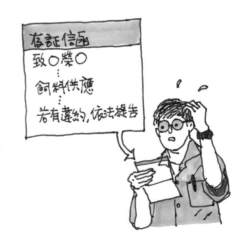

存証信函
致○榮○
⋮
飼料供應
⋮
若有違約,依法提告

次日我又餵土司，但只剩一般土司，隱約看到眾魚之首的那隻脾氣暴躁的劍尾魚，一臉不屑地領頭抗議，那種不滿的甩尾動作，讓你深感愧疚，好像在說，你以爲我們是豬，沒魚飼料換牛奶土司，居然又降級成普通土司，孰可忍、孰不可忍，下次該不會把喝剩的豆漿也倒下來吧？只有小丑魚，什麼也不計較，埋頭猛吃，牠半常吃青苔及魚大便，有什麼吃什麼。

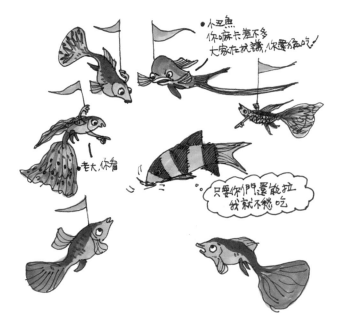

週六一大早，我趕到花市，雖然花市九點才營業，但店家已忙著佈置商品，魚店老闆也訝異我怎麼早來光顧？當然，店家是最禮遇第一個顧客，我買了速速回家，將飼料撒進魚缸，眾魚搶食忙成一團，當魚兒個個飽餐一頓，隱約看到劍尾魚打個飽嗝，咬著牙籤似的，優雅擺尾，好像在說，這還差不多！魚兒從此又過著幸福快樂的日子。

結論是：薪資不漲，飼料飛漲，一百漲至三百元一小罐，乃人類施政無能，干魚何事，飼料供應，屬生存地板原則，沒得妥協。

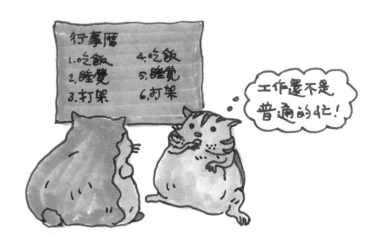

迴文詩

　　想起好多年前，當時小女念小四，有次她說：若學年頂標，她可不可以要個禮物？我不加思索就答應。她果然達標，換我兌現承諾，結果，她帶我去寵物店買倉鼠。

　　寵物店老闆煞有其事，抓起兩隻毛絨絨的小鼠，翻開小肚子，一公一母，毛色一花一白，另加飼料、木屑及寵物箱，一併買全帶回家。我本以為是小女要買，就應歸她照顧，沒想到，每三天換木屑、清穢物，她只做三回就撒手不管。

　　我太太認為是我答應買的，她才不管，我只好下海照料，倉鼠兩頰可藏食物，每次放食物如葵花子或花生，牠倆會先塞滿兩頰，再慢慢吃，小鼠長得快，兩三個月已像成鼠般大小，天天打架追來追去，這下才知道，兩隻是同性，為領域互別苗頭，後來想想也好，免得生了一窩小鼠，又要央求他人收養。

　　當年，小女睡前會央求我講故事。我就講到清朝大學士紀曉嵐學富五車的軼聞，有次曉嵐走訪翰林當職的好友，這位友人正為一幅畫的下聯發愁，苦思不著，曉嵐正巧登門，友人趕緊求救，這幅畫畫的是荷花，上面題字：「畫上荷花和尚畫」，乍看此聯並不難對，但仔細推敲，這是迴文詩，前後唸音皆同，曉嵐看好友書桌上，有筆墨碑帖，靈感乍現，就對上「書臨漢帖翰林書」。

小女聽完，歪歪頭想了想，說她也有個對，我說這是千古絕對，豈是俯拾可得，小女指著寵物箱內的那對倉鼠說：「吃飽睡覺睡飽吃」，講完翻身，蒙被就睡。我訝異地前後再唸一次，確實意思到了，厲害的是，能現場藉景提對。

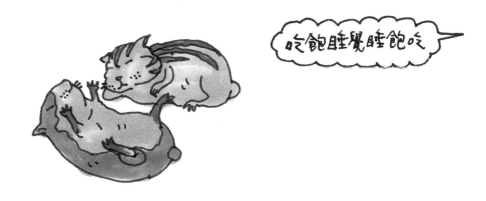

吃飽睡覺睡飽吃

　　我走去廚房，泡杯桂格麥片，妻問我怎麼突然想到要喝這個？我說廣告詞不是說「這是爸爸得意的一天？」

　　隱約聽到魚缸裡的小丑魚，平常負責吃青苔和魚大便，牠也有個對：「吃口大便大口吃」這是牠每天份內的工作。

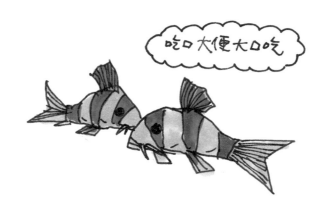

吃口大便大口吃

加減畫（本圖由鄭富瀚提供）

社團裡，漸漸有人知道，我是加減的爸。

多年來，加減的媽指定長輩、親友的生日、年節賀卡，用他的圖，由他負責製作、寄發，反應不俗，所以他必須增加庫存圖量。

因此，這兩年來，假日一到，他主動會隨我外出速寫或參加畫聚。我不曾主動介紹，他也想維持他的交友圈，所以，我和他不是FB的好友。我了解初次知道我倆是父子的人，定會驚訝，只是沒說出口而已，其實，加減是像媽，而我太太姓高。（加減只比我高21公分）

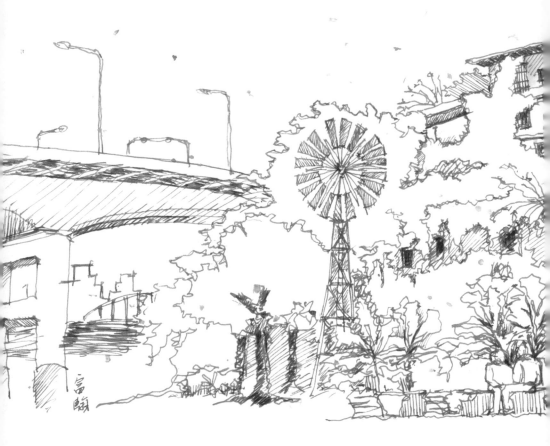

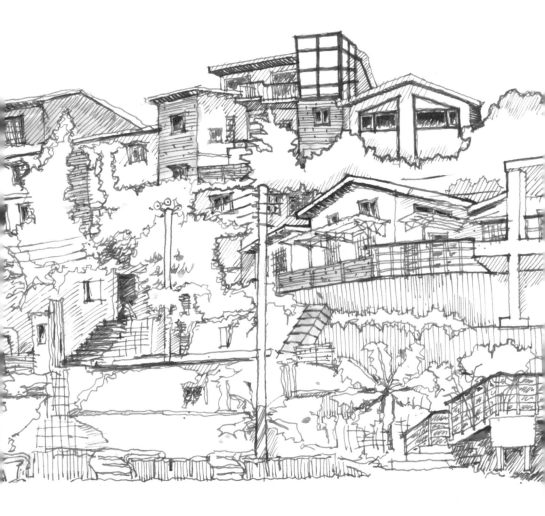

選舉季的買菜哲學

　　一直以來，我家通常週末去一趟住家附近的地下超市，購足一星期所需的食材及日用品，但漸漸發現，包裝米煮出來的飯不再香甜Q感，包裝內的貢丸不小心掉地上，彈力比乒乓球好，生鮮牛肉速炒，咬起來跟牛肉乾沒兩樣，嚼勁十足。

　　我太太無意中和鄰居聊起，才知他們都是去附近的傳統市場，買肉類和蔬果，另向股實店家買米、貢丸、豆腐、包子等。從此，我週末清晨不再能悠閒地翻閱兩份報紙，而是被使喚著上傳統市場。妻買菜我負責背，妻會買瓶啤酒，犒賞我的汗馬功勞，論時薪低於超商打工。

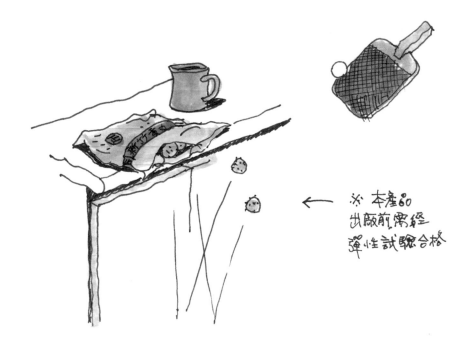

※ 本產品出廠前需經彈性試驗合格

150

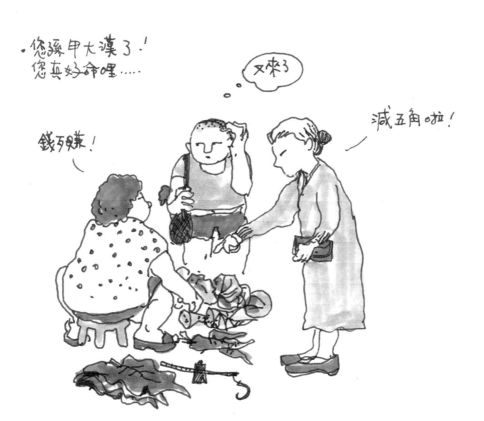

　　我發現傳統市場人際互動熱絡，那種親切感燃起我兒時的回憶，年幼時住埔里鎮，很喜歡陪阿嬤去買菜，每到一攤，先問價錢然後還個價，店家固定台詞先叫苦，再嘆錢歹賺，接著少算一點成交，卻又免費送你蔥蒜，到下一攤戲碼重演。如果加上彼此再話家常，談談家人健康，一趟買菜行程如同上了半天班，所獲取的情報，比兩份報紙來得多。

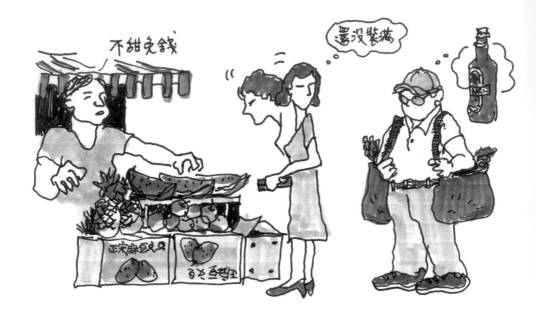

　這兩三年，陪妻逛市場獲得「選舉季的買菜哲學」。

　自從解嚴後的每場選舉，兩黨互相攻防、指責、抹黑。擁護自家的選民，情緒總是被煽動得非常激烈。投票日越近，市井小民出身的黨派旗幟就愈鮮明，買菜時，最好順著店家的口風，他罵藍你就接：「應該改進」，他要罵綠的你就接：「應該反省」。

　其實，你只要看看歷次選舉，兩黨票數都在伯仲之間，表示社會中藍綠支持者各半，每人都有選擇的自由，何必強迫他人同意你的選項？傳統市場賣蔬果大都務農，較支持綠的，賣饅頭麵食較多支持藍的，投票前，雙方支持者焦慮毛躁，在市場中，常因理念不同當街開罵。

妻說我游走兩黨，沒有明示己見。我說我
們是來買菜，又不是來拜票，就算你支持的選
上了，你也沒得到好處，甚至你選的是非人，
自己不知道而已。所以不需為候選人和不同陣
營爭的面紅耳赤。

　　我發現黨性堅強的人，走出市場時，菜籃
裡不是只買到蔬果，就是只買到麵食，都有逗
完口舌後，帶點懊惱樣，因為店家老闆有不賣
敵對黨的自由，所以選舉季買菜哲學就是：有
耳沒嘴。

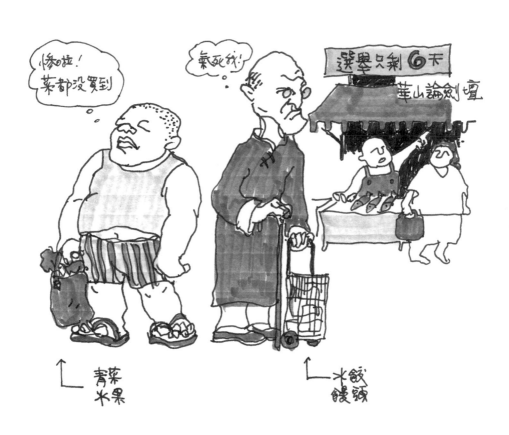

慘啦！
菜都沒買到

氣死我！

選舉只剩 6 天

華山論劍壇

↑ 青菜
水果

↑ 水餃
饅頭

自·言·自·語

速寫強調的是當下和隨興，為了即時、即為，畫具愈簡便愈好。我背包常備三、四隻鋼筆和麥克筆、水彩隨身盒和數本 A4 空白筆記本，翻開就成 A3。

速寫用具。

+ 1. 手
　 2. 眼
3. 愉快心情

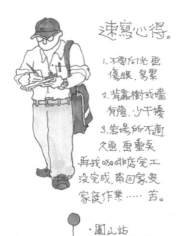

速寫心得。

1. 不要向光畫，傷眼，易累

2. 背靠樹或牆有遮，少干擾

3. 若場所不適久逗，更重矣，再找咖啡店完工，沒完成，帶回家要家庭作業……苦。

·圓山站
乩廟，保安宮

·西門站
紅樓

·台大醫院站
總統府，博物館

圓山站

只要心有所感就下筆，通過你的眼，透過你的手，走過你的心，詮釋的過程是種純淨的享受。速寫時，避免向光畫，既傷眼又易累，背靠樹或牆，有遮蔭也少干擾，偶爾場所不適久待，僅勾勒重點和掌握氛圍。

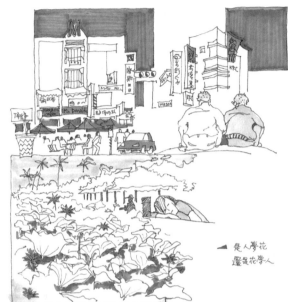

速寫日誌。

· 隨機起 隨興起 隨意寫.
· 帶個好奇的心.
· 無計劃 更能發現意外之美.
· 日誌是抒發內心的感受.
· 圖是協助文字的敘述
　不分主從.
· 既是日誌, 不是作文更不是比賽
　輕鬆, 歡喜就好.

◀ 是人夢花
　還是花夢人

速寫就像個人的日記，不需華麗的詞藻或端正的字跡，如果畫得尚可，分享同好，嬉鬧兩句，也是一樂。

蘭亭序、祭姪文、寒食帖之所以成為天下三大行書，就是寫出「當下」的心境，事過無法複製，這就是速寫至真至性的價值所在。

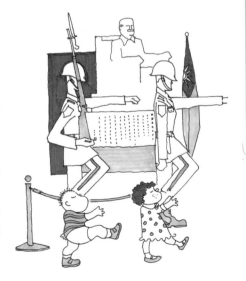

· 衛隊交接中

155

憶父兄，拾筆創作

　　爸的驟然而逝，家裡沒人料到，因爸一向生活規律，吃睡正常，只是瘦了點。反倒是爸一直擔心著大哥的病況，媽後來說，爸與哥有命運相牽連一事。

　　爸年輕時，曾因注射的藥物過敏，而休克甚久，醫生也不敢肯定能否度過危險期，當時，媽徬徨無助去卜卦，算命的說，此劫會沒事，因為有長子來坐胎，媽當時懷著団仔，尚不知是男是女，所以哥一出生就集寵愛於一身，媽認為爸是代哥先走，看能否還哥一命。

　　從小，我和弟都有感覺爸媽對大哥的偏愛，我一向不以為意，反正哥從小就是緣投，口才又好，弟就比較在意，別人家都是寵老么的。

　　爸和哥前後兩年半，相繼離去，對媽、姊、弟和我打擊至深，我卸下主管職務，每天渾渾噩噩渡日，小女雖只是醫學生，但也知道我有嚴重憂鬱傾向，曾和她媽媽提起。我自知，除非我自己走出來，別人幫助有限。

　　二〇一五年，我去上劉旭恭老師的繪本班，那是我太太幫我報名的，上課第一天是我從中部回來的隔日，我回中部是去參加哥的周年忌日，心情低落到無以復加。

　　哥與我成長於物質貧乏的民國四、五十年代，小時兄弟間偶爾會為爭食而吵。及長各自到外地求學，相聚時間少，卻變得非常珍惜彼此。記得哥在北部上大學，每次回埔里老家前，定會到台中的宿舍找我，無它，借旅費，但不曾還過，我有多少就給多少。反正我吃住都是包月的，月初繳費，其他就是零用錢，我又是鄉下進城的土包，沒啥可花。哥是大學生，活動可多，有了借支，當然得在台中再花一陣，回埔里之事可暫待，所以每每玩到半夜，就到宿舍

和我擠一床。

　　我就業後，因為兄弟同行，生活或職業上可聊的事更多，每月都是他開車來載我，一起回中部老家看爸媽，在去回的車上，天南地北，家庭瑣事無所不聊，彼此不只是兄弟，也是最好的朋友。

　　大哥走後，我失落感之大，久久難以釋懷。剛來繪本班，我只求專心於某事，能暫時放下纏繞的愁緒，但意料之外，這群充滿創作活力、豐富想像力的年輕人，年復一年，竟逐漸改變我的心境。我也從記憶的長河中，汲取兒時生活的片段，一幕幕寫下來、畫出來，自我反芻時，都是充滿著甘甜的滋味。

　　與此同時，我也加入速寫台北社團，當我畫著這些街道和古蹟，也憶起當年和父兄，同遊此地的情境。我終於明白，父親和長兄一定希望我掙開離別時悲傷的束縛，而用另一種心情懷念著他們。

他出場的那一天，
我懂了什麼是天注定

文 / 張芳玲

　　會發現秋榮大這個人，跟我人生的一段插曲有關。時值五十一歲叛逆期，同一份工作做了二十二年，某段時間很想學學「家庭主婦或是文青少女」，大白天去上才藝班，體嘗一下慢活的滋味。透過朋友的推薦，我報名了劉旭恭老師的繪本班，聽說那個繪本班「完全沒有壓力」，而且「很療癒」。果然，這一班沒有在教學，都在交流，而且舊生占多數，彼此熟捻。

　　第四堂課過了一半時，一位戴帽子的阿伯，腋下夾著作品走進教室，幾位同學跟他招手，老師還特別停住話，招呼了他——這人就是秋榮大。那天他等同學都發表完作品了，才攤開簿子，跟我們講了一個虛擬手機品牌的故事。我一眼望去，就覺得他畫得好，而且故事聽起來挺有創意的。這時候，我不是往前擠，而是退了幾步，觀察到本班同學從未這樣專心過，大家全都起立，圍到大桌子去，而且聽得津津有味。

　　秋榮大的謙虛和老派是我最喜歡他的兩件事情。謙虛，是每次碰面都會感受到的。沒有架子，不會自我防備與自我吹捧，我們談任何事情，秋榮大總是讓我感到平和與自在。印象最深刻的是，要簽出版合約時，他聽完出版流程與合約條件說明後，跟我說：「如果書稿拿去書店採購那邊，萬一不被看好，導致下單量太少，我還可以再退讓一點喔！」我疑惑地問他：「什麼意思？」原來他是說，萬一各家書店採購不看好他，不出也沒有關係。

　　出版再讓我多做二十年，仍不可能出現第二個像他這樣謙虛又客氣的人。

再說老派：秋榮大習慣早起，在咖啡館速寫完，也才八點多，如果跟太雅有約，他九點半就會出現在公司門口，跟我們一起打卡。除了老人，不會喜歡這樣早開會。又，泡茶給他喝時，雖然是日本帶回來的茶，但不算是高級品，他喝了一口之後，狀似沉思五秒，然後問我：「這茶很好耶～是熟茶嗎？」我初次被他搞得很尷尬。又一次請他吃飯，秋榮大吃了第一口，就誇獎說「這媲美米其林啊！我一定要再來吃！」越來越有經驗後，秋榮大每次「禮貌性誇大」時，我就會哈哈大笑。我事後回味，我懷疑這是「禮貌」的極致表現，心裡忍不住說：「這種內斂的誇張演技，讓人感覺好舒服，老派哲學挺棒的，我得好好學。」

如果你熟悉〈熟年優雅學院〉，這個我創辦五年的品牌，應該會記得我主張「人生要越活越美麗」，秋榮大原先是建築師，在中年低潮期放下工作，有時走在街上，有時窩在咖啡館與圖書館，畫起速寫。就這樣逐漸地走出低潮，還意外地結交了好多朋友。這本書裡面的生活記事，老派又療癒，是別人學不來也呈現不出的內心獨白。我想起另一位寫作的朋友說的，人越熟成，就越要有「智慧、幽默、優雅」這三點，我認為秋榮大都具備了。

我曾經參加過一次繪本班的結業成果展，大家在布展的那一天，每個人手忙腳亂在布置作品，一看見秋榮大一派悠閒出現在會場，這時女性同學不分老少，紛紛放下自己的布展，跑去跟秋榮大哈拉和拍照。我承認謙遜與老派挺迷人，但是優雅阿伯在本班紅成這樣子，到底要怎樣解釋？我決定這篇出版人的幕後故事，就取名叫做「他出場的那一天，我懂了什麼是天注定」，我很希望他在臺灣書店出場時，您也同我一樣感受到「這是天注定」的相遇。

熟年優雅學院
Aging Gracefully 45

優雅阿伯的街頭內心戲

秋榮大　　作者
張芳玲　　總編輯
劉芳采　　圖文編輯
翁湘惟　　校對編輯
陳至成　　美術設計
張舜雯　　行銷企劃
鄧鈺澐　　行銷企劃

太雅出版社
TEL：(02)2882-0755 FAX：(02)2882-1500｜E-MAIL：taiya@morningstar.com.tw｜郵政信箱：台北市郵政53-1291號信箱｜太雅網址：http://taiya.morningstar.com.tw｜購書網址：http://www.morningstar.com.tw｜讀者專線：(04)2359-5819 分機230

出版者：太雅出版有限公司｜台北市11167 劍潭路13號2樓
｜行政院新聞局局版台業字第五〇〇四號｜法律顧問：陳思成｜印刷：上好印刷股份有限公司 TEL：(04)2315-0280｜裝訂：大和精緻製訂股份有限公司 TEL：(04)2311-0221｜初版：西元2019年07月01日｜定價：290｜（本書如有破損或缺頁，退換書請寄至：台中工業區30路1號 太雅出版倉儲部收）｜ISBN 978-986-336-331-6
Published by TAIYA Publishing Co.,Ltd.
Printed in Taiwan

國家圖書館出版品預行編目(CIP)資料

優雅阿伯的街頭內心戲 / 秋榮大作. -- 初版. --
臺北市 : 太雅, 2019.07
　面；　公分. -- (熟年優雅學院 ; 45)
ISBN 978-986-336-331-6(平裝)

1.繪畫 2.畫冊

947.5　　　　　　　　　　　108006507